為女生穿搭！

漫畫女生服裝技巧書

U0080662

瑞昇文化

● 序言 ●

感謝大家購買本書。

「利用數位繪圖工具！突顯女性魅力的服裝畫法」是本起稿困難，將女性洋服的畫法整理在一起的技巧書。

繪製可愛的女生時，能畫出適合角色的服裝很重要，由於女性服裝種類、單品繁多，

「不清楚衣服的畫法」

「皺褶和陰影總是畫不好」

你們覺得衣服很難畫的心聲我們聽到了。

再來，說到日常便服的洋服，因為不像學校制服樣式固定，所以需要具備現代時尚的相關知識，

「即使做了調查，仍因種類太多而無法清楚掌握」

「搞不懂什麼才是適合的服裝」

等等，因為花太多時間在決定一件能穿的服裝，而減少創作欲望的情形也不在少數。

因此，本書收錄了淑女、女人味、休閒等 22 種女性代表性時尚，並分成「可愛系」、「運動系」、「酷帥系」三大類，挑選出繪製各種時尚時不可放過的特色和代表性洋服的畫法。

即使自己覺得是「不太懂時尚吶……」的人，只要在本書中有喜歡的時尚，不妨詳讀其特色，按照描繪的順序畫出自己角色的代表性服裝，就能簡單穿出時尚。此外，本書還收錄了相同風格的範例與穿搭示例，熟練之後，不妨享受與不同服裝或其他風格時尚搭配的樂趣。

要是本書能成為讓拿下本書的你，產生「畫女生服裝很開心！」的契機，將是我們最大的榮幸。

STUDIO HARD Deluxe

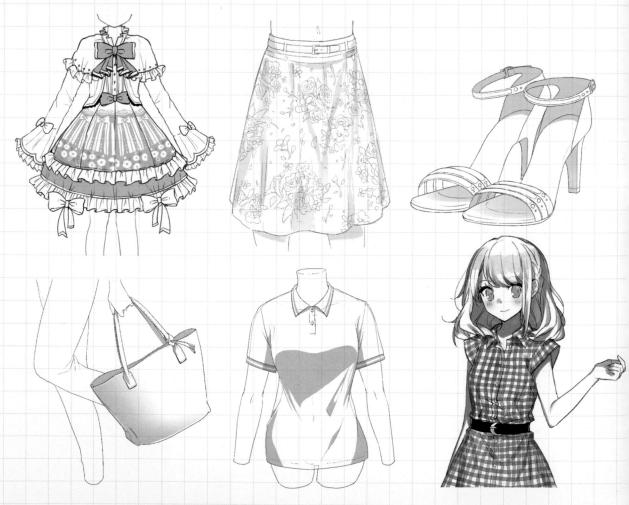

本書的使用方法 how to use this book?

●了解女性服裝的畫法&當作資料使用

本書是一本專門教導在插圖及漫畫中符合女性角色洋服畫法的技巧書。以豐富多彩的畫風,將繪製各種洋服的特色與製作重點,收錄在不同類型的時尚風格中,適合當成時尚資料集使用。

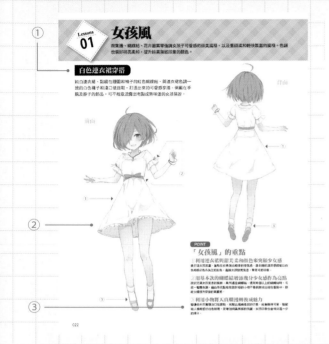

① 各頁解說項目的主題與概要。在本文中,針對表現服裝特徵要點、適合的角色、適合搭配的其他風格等進行解說。

③ 表現各種時尚風格時必須掌握的重點。在種類繁多的風格中,為了增加變化,還追加解說了應該掌握的要素。

② 角色與服裝示例風格。彩色插圖刊載出在該風格中掌握了許多重點的穿搭範例。

④ 介紹服裝畫法順序的插圖。主要以彩色插圖所介紹的洋服為中心,解說繪製服裝的方法和要點。

●各章摘要

第1章 女生服裝的基本款式

解說本書所介紹的時尚風格概要分類、搭配洋服希望事先學會的知識解說、顏色的挑選方法、合適洋服的選擇方法等基礎知識。在章末的專欄中解說在本書中出現的時尚用語。

第2章 可愛系的服裝

介紹重視代表女孩風、女人味風「可愛感」的時尚風格,以及掌握各種風格的特色單品和穿搭示例。

第3章 活潑系的服裝

以休閒風為主的隨性洋服、常見於運動系和戶外系重視機能性的服裝等,把重心放在「好活動」的風格和單品做介紹。

第4章 酷帥系的服裝

從優雅、保守的氣質風格到哥德、搖滾等個性風格,對表現女性「帥氣感」的風格進行介紹。

第5章 家居服&外套

在家能放鬆的家居服和秋冬取向的服裝外套類、增加服裝印象的圖案紋樣等,介紹一些能夠增加表現幅度的建議。

CONTENTS

序言···002
本書的使用方法····································003

第1章
女生服裝的基本款式

各種時尚風格·······································006
時尚風格傾向·······································008
時尚的基本與種類··································010
洋服的結構與名稱··································012
圖案和小物的作用··································014
顏色的選擇方法····································016
根據角色類型挑選衣服的方法·················018
Column　時尚用語集····························020

第2章
可愛系的服裝

女孩風··022
女人味風··028
自然風··034
森林女孩風··038
童話風··042
蘿莉塔風··046
KAWAii 風···050
可愛系的其他·······································054

第3章
活潑系的服裝

休閒風··058
簡潔休閒風··064
美式風··068
名媛風··072
辣妹風··076
街頭風··080
運動風··084
戶外風··088
活潑系的其他·······································092

第4章
酷帥系的服裝

優雅風··096
保守風··102
摩登風··106
傳統風··110
搖滾風··114
哥德風··118
民族風··122
酷帥系的其他·······································126

第5章
家居服&外套

家居服··130
外套···136
洋服的圖案及紋樣··································138

索引···142
插畫家介紹··143

第1章
女生服裝的基本款式

各種時尚風格

現代女性時尚涵蓋範圍廣泛，從日常的隨性穿搭到日本獨自發展出來的個性風格。在此為大家介紹特別能展現女性魅力的服裝風格。

可愛系

除了追求女孩感的女孩風、突顯女性魅力的女人味風之外，還有猶如從故事中走出來的夢幻服裝為特色的童話風、蘿莉塔風，最重要的是重視「可愛感」的風格。

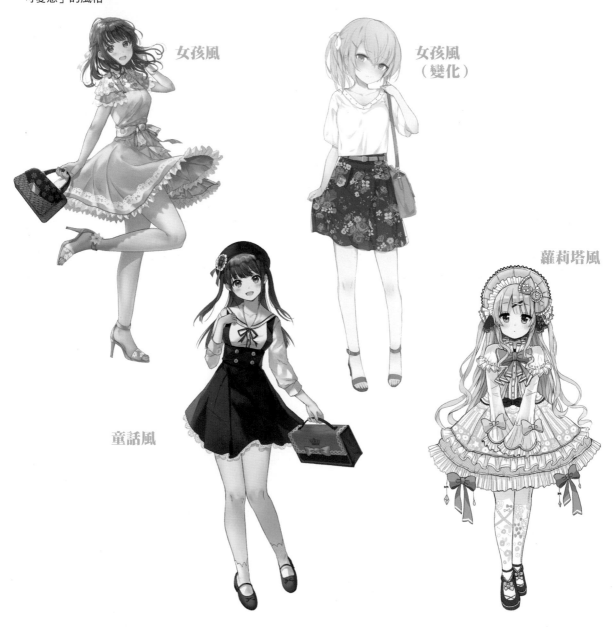

女孩風

女孩風
（變化）

蘿莉塔風

童話風

活潑系

融合了「好活動」與女孩兒氣質，給人充滿活力印象的風格。以便服代表的休閒系為首，將適合戶外活動的服裝融入壓馬路的戶外風、運動風等兼具機能性與可愛感的時尚為其特色。

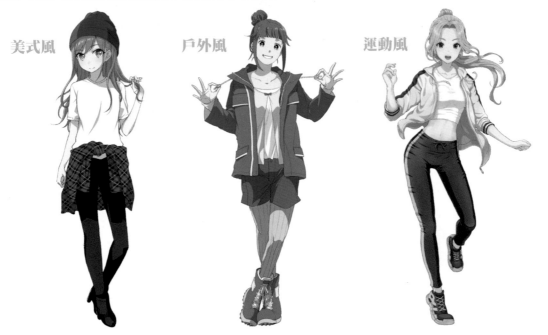

美式風　　戶外風　　運動風

酷帥系

不限於可愛感，「女性帥氣感」也可以是很有魅力的酷帥風格。流露氣質的優雅風、讓人感覺內心強大的搖滾風、表現出獨特世界觀的哥德風等，追求其他系統所沒有的風格時尚。

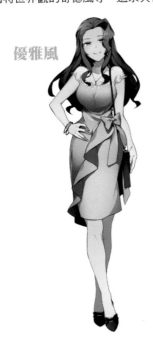

優雅風

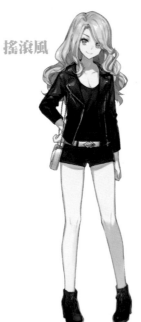

搖滾風

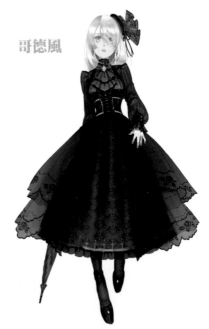

哥德風

時尚風格傾向

時尚有都會的、民族的等各式各樣的風格印象，在悠久的歷史歲月中，這些風格分成了八大印象。
在此介紹本書所使用的風格印象。

時尚形象的相關圖

圖表是根據4組時尚風格，互相類比構成的。不過源自日本獨特的時尚風格，就不
收入在以下的圖表之中。希望能夠粗略的捕捉到各種時尚風格的特色與傾向。

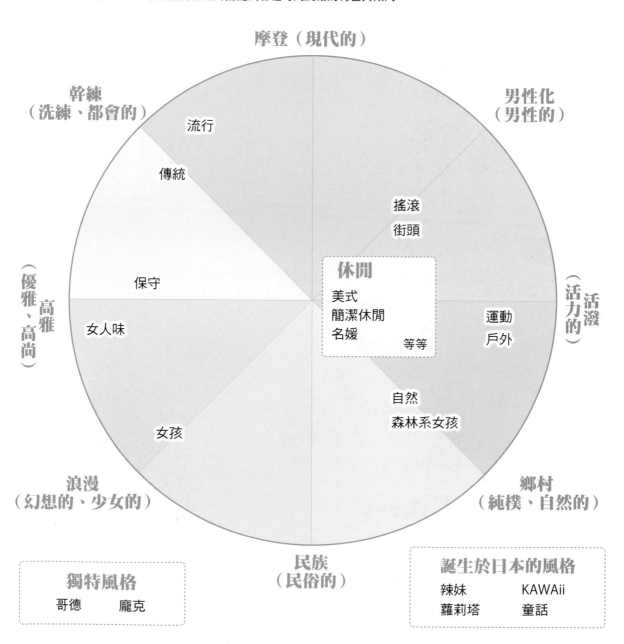

摩登（現代的）

幹練
（洗練、都會的）

男性化
（男性的）

流行

傳統

搖滾
街頭

保守

休閒
美式
簡潔休閒
名媛
等等

優雅、高尚
高雅、高尚

活力的
活潑

女人味

運動
戶外

女孩

自然
森林系女孩

浪漫
（幻想的、少女的）

鄉村
（純樸、自然的）

民族
（民俗的）

獨特風格

哥德　　龐克

誕生於日本的風格

辣妹　　　KAWAii
蘿莉塔　　童話

對比的時尚風格

就像摩登（現代的）與民族（風族的）所形成對比一樣，在相關圖中處於兩極位置的印象時尚，具有相反的性質。

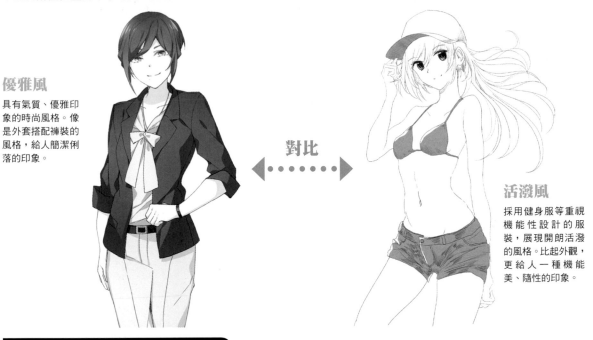

優雅風

具有氣質、優雅印象的時尚風格。像是外套搭配褲裝的風格，給人簡潔俐落的印象。

對比

活潑風

採用健身服等重視機能性設計的服裝，展現開朗活潑的風格。比起外觀，更給人一種機能美、隨性的印象。

時尚的組合搭配是自由的

相關圖目的是用來找出印象的關連性，而不是對實際的時尚加諸限制。
服裝搭配終究是個人的自由。

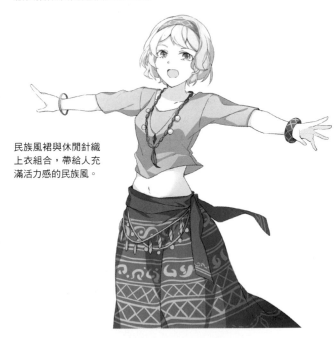

民族風裙與休閒針織上衣組合，帶給人充滿活力感的民族風。

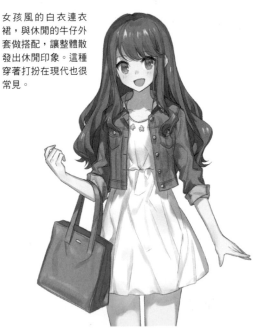

女孩風的白衣連衣裙，與休閒的牛仔外套做搭配，讓整體散發出休閒印象。這種穿著打扮在現代也很常見。

時尚的基本與種類

時尚風格不單是穿在身上的衣服，還要藉由與鞋子或包包等小物配件組成的整體穿搭來決定印象。
接下來就讓我們看看基本的服裝名稱及服裝種類吧。

洋服名稱

襯衫、罩衫（女性襯衫）等穿在上半身的為上身，穿在下半身的為下裝等，總稱因部位或功能而異。以女性服來說，還有上下通身一體的連衣裙。

連衣裙

上身和下裙一體成型的女性服飾。原本名稱是 one-piece dress，簡稱為 one-piece，正式服裝的連衣裙被視為禮服。

小物（包包）

種類繁多，有背於肩上的肩背包、拿在手上的手拿包等等。因為是隨身攜帶的必備物品，所以顏色和形狀對穿搭有很大的影響。

小物（帽子）

帽子的種類有很多，有無檐帽（cap）、檐帽（Hat），形狀裝飾各異。基本上與服裝系統來搭配使用。

外套

穿在上衣外的服飾總稱。外套的種類眾多，有夾克、開襟羊毛衫、長大衣等，有不同大小、形狀等各種款式。

小物（腰帶）

小物（包包）

上身

指襯衫、襯衣等上半身衣服的總稱。連衣裙的上半身，有時也稱為上身。

下裝

下半身服裝的總稱。不管形狀是裙子還是褲子，長的或短的，通通視為下裝。

鞋子

有淺口高跟鞋、涼鞋、運動鞋等。和包包一樣，是必需穿戴在身上的配件，所以顏色和形狀的平衡很重要。

鞋子

洋服的種類

上身

予人女性印象的上身，以罩衫和襯衫為主。有的帶有透明感的蕾絲，也有加了可愛荷葉邊的。以隨性休閒上身來說，也有 T 恤和針織衣不等。

外套（羽織外套）

除了展現女性柔美輪廓的開襟羊毛衫和女裝短上衣，牛仔外套、運動外套、西裝外套這類男性化的單品也被加以活用。

下裝

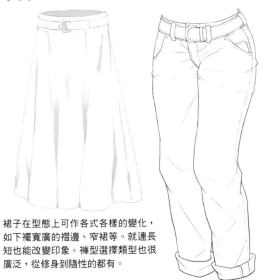

裙子在型態上可作各式各樣的變化，如下襬寬廣的褶邊、窄裙等。就連長短也能改變印象。褲型選擇類型也很廣泛，從修身到隨性的都有。

連衣裙

少女型的以裙襬較寬的荷葉邊類型為主。大人傾向的，則以短裙或修身類型為主。收腰位置不同（正常或高腰），帶給人的印象也會不同。

鞋子

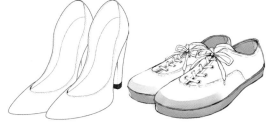

有跟的淺口高跟鞋和涼鞋，在偏女性化風格的服裝中被廣泛運用，腳尖及腳跟部分的設計也能展現出個性。運動鞋等男性化的單品，在休閒系等的隨性穿搭中也很活躍。

小物

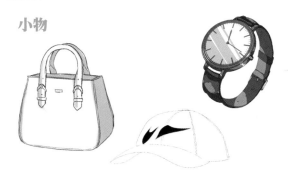

必需品的包包、帽子、手錶、耳環及手鐲的飾品等，單品種類各式各樣。大部分不作為主角，以重點式點綴達到畫龍點睛的效果。

洋服的結構與名稱

光是一件上身設計就很多樣化，然而衣服的結構以及各部位的名稱在某種程度上是相通的。在此介紹繪製各種衣服時，在最低限度上需要事先知道的基本構造與名稱。

罩衫系列

①領口
②肩口
③袖子
④袖口
⑤衣身前片
⑥下襬

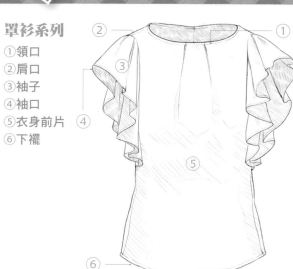

襯衫系列

①領子
②門襟
③肩口
④袖子
⑤袖口
⑥衣身前片
⑦下襬

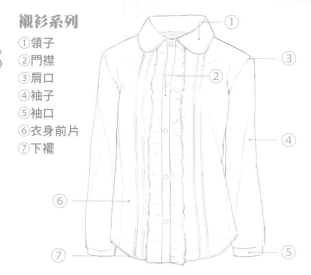

連衣裙系列

①領口
②肩口
③袖子
④袖口
⑤前身衣片
⑥腰圍
⑦裙子
⑧裙襬

A字裙由領口向下至裙襬逐漸擴展，類似大寫羅馬字母「A」而得名。

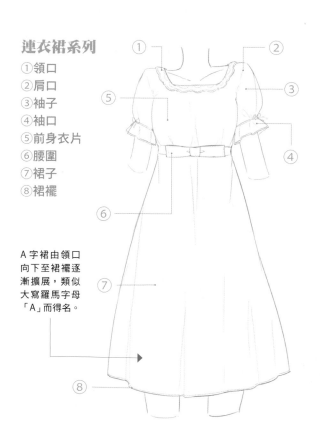

褲裝系列

①腰帶
②腰帶環
③褲門襟
④口袋
⑤側縫（車縫處）
⑥前身衣片
⑦褲腳

將褲腳部分往上反折的樣式稱為「捲褲管」。

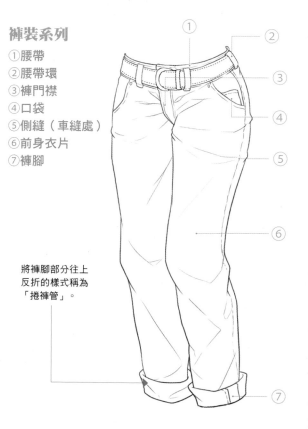

外套系列

①衣領
②肩口
③袖子
④袖口
⑤門襟
⑥鈕扣洞
⑦下襬
⑧口袋
⑨鈕扣
⑩前身衣片

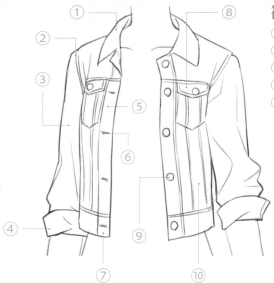

裙子系列

①腰圍
②裙扣
③前身衣片
④縫褶
⑤裙襬

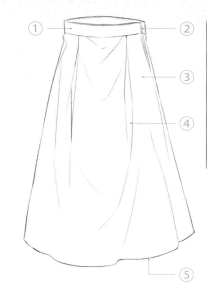

淺口鞋系列

①鞋口
②鞋面
③鞋頭
④後踵弧度
⑤鞋跟

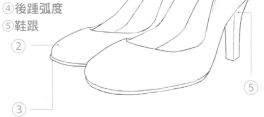

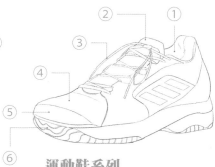

運動鞋系列

①鞋口　②鞋舌　③鞋帶　④鞋面
⑤鞋頭　⑥鞋底

包包系列

①提手（提把）
②包蓋
③肩包背帶（背帶）
④包寬

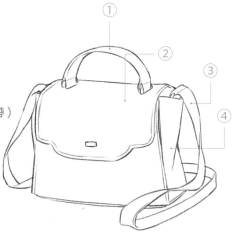

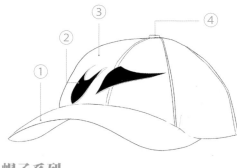

帽子系列

①帽簷（帽舌）　②標誌　③帽冠
④帽鈕（帽頂）

圖案和小物的作用

圖案具有帶來季節感與時尚印象的效果，運用印製圖案的服飾能大大改變風格。另一方面，小物是最後用來統一穿搭的單品。

光是貼上圖案就能打造成不同的風格

即使是形狀相同的衣服，光是沒有圖案與加入圖案，給人的印象就會大大不同。請參考圖案及紋樣給人的印象（P138），運用有圖案的服裝來表現喜好的風格。

橫條紋

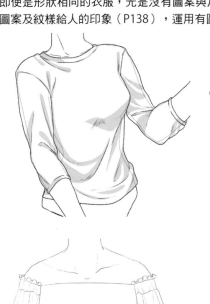

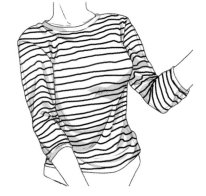

帶有自然感的簡單素面針織衣，運用橫條紋變身成具休閒感的針織衣。是在疊穿時也能拿來運用的單品。

格子花紋

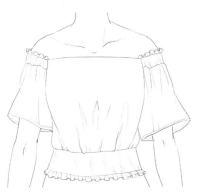

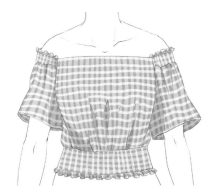

素雅沉穩的一字領白色罩衫中加入格子花紋，瞬間就變成了女孩風單品。

花卉圖案

藉由在休閒素面裙上加入花卉圖案，就變成了沉穩高雅，女人味十足的花卉裙。改變布料的顏色也是一大重點。

小物是撐起穿搭的必要單品

好不容易畫出衣服，離理想造型感覺好
像還差一點，這時只要利用小物改變印
象，就容易將整體造型統合在一起。

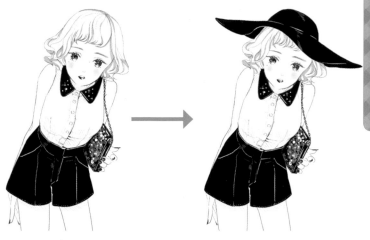

戴帽子

身穿摩登雙色調衣著，臉蛋甜
美，偏向辣妹風的女孩。搭配
與短褲、衣領同色系的黑色帽
子來強調整體的統一感，並透
過時髦感固定形象。

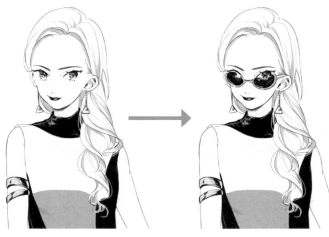

戴太陽眼鏡

設計大膽的拼接連衣裙，以耳環
和手腕飾品決定整體造型的女
性。漂亮臉蛋往往是視線的焦點，
藉由太陽眼鏡遮住眼睛部份，將
整體穿搭提升為主角。

拿包包

無袖上衣加窄裙，外搭一件長
版外套，散發帥氣氛圍的女性。
藉由拎著手拿包，收斂起整體
穿著，增添成熟大姐姐風的優
雅氣息。

顏色的選擇方法

藉由使用方法就能大大左右印象的顏色。即使畫出衣服還是不合用時，就要決定主色調。像是配合各種不同風格的印象顏色等，不妨試著從模式化的選擇方式來決定。

決定主、副、點綴的顏色

在使用最多的主要顏色中選出一種，並決定使用第二多的次要顏色、配色等用來突顯的點綴色，共歸納出三種顏色。藉由縮小顏色的數量，就容易讓整體帶出統一感。

主要顏色：土耳其藍
次要顏色：白色
點綴色：紅色

主要顏色：白色
次要顏色：丹寧藍
點綴色：粉紅色

用顏色持有印象來選擇

帶出女孩兒味的粉紅色、顯得酷帥又知性的黑色等，這是以顏色本身持有的印象為主軸來決定顏色的方法。一邊運用單一色調進行統合，一邊使用同色系的點綴色，就能打造出簡單又洗練的印象。

可愛

活潑

酷帥

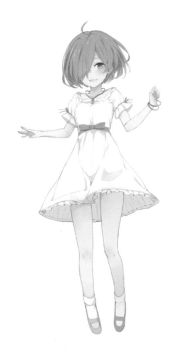

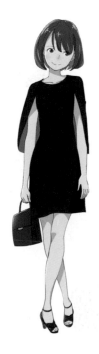

依據風格來選搭印象色

如果是氣質優雅型,可以選擇予人高級感帶灰色調紫色;個性夢幻的可愛系,可以選擇粉色系的粉紅色或黃色等,使用風格所持有的色調,比較容易避免失敗。

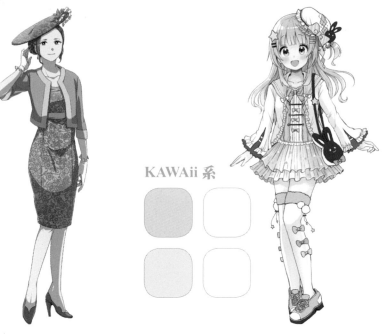

優雅系

KAWAii 系

使用符合季節的顏色

夏天以涼爽的白色和藍色為主體,秋天以半光澤彩度較低的顏色等,利用對春夏秋冬四季產生聯想的印象色和圖案,反映在服裝色彩和穿搭上的方法。以多數人形成普遍共識的顏色統整,來帶出統一感。

春

夏

秋

冬

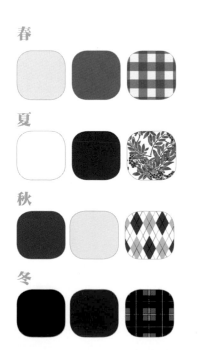

根據角色類型挑選衣服的方法

不曉得要讓自己創造的角色穿上什麼衣服才好時，從角色類型給人的印象決定，也不失一種方法。
在此介紹按照編輯部視點所分類的角色類型的推薦風格。

可愛女主角型

想要突顯可愛感、讓女主角穿
上可愛服裝時，推薦少女感強
烈的女孩兒風、以天真爛漫服
裝居多的童話風、蘿莉塔系風
格。

推薦風格
○女孩風　○童話風
○蘿莉塔風

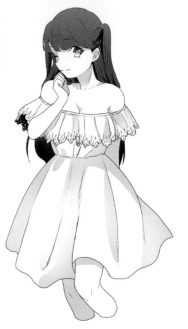

溫柔大姐姐風

比起少女感，更想突顯大人感
的女性氣質時，以女人味、簡
潔休閒等具清潔感又帶有適度
隨性開放感的風格，來穿出姐
姐風範。

推薦風格
○女人味　○休閒
○簡潔休閒

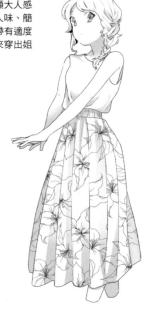

擅長社交的活潑型

如果是與任何類型的人都能打
成一片的開朗型角色，適合以
美式風或街頭風等給人強烈活
潑印象的風格來做穿搭。

推薦風格
○美式　○辣妹
○街頭

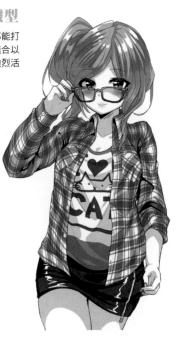

酷帥的成熟女性型

經驗豐富又充滿成熟魅力的女
性角色，可以採用名媛或優雅
這類具奢華感的風格，營造出
從容不迫的氛圍。

推薦風格
○名媛　○優雅

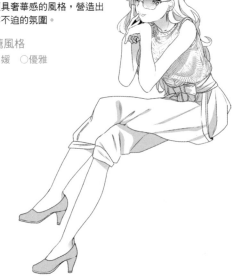

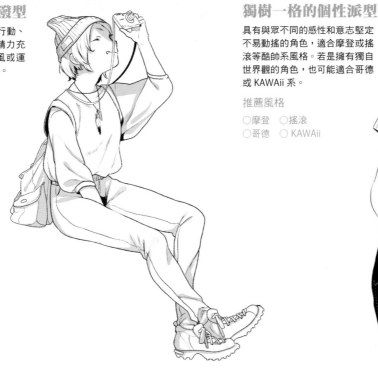

具行動力的活潑型

與其思考不如先實踐行動、
會一個人去旅行這類精力充
沛的角色，適合戶外風或運
動風等具活動性的時尚。

推薦風格

○戶外
○運動

獨樹一格的個性派型

具有與眾不同的感性和意志堅定
不易動搖的角色，適合摩登或搖
滾等酷帥系風格。若是擁有獨自
世界觀的角色，也可能適合哥德
或 KAWAii 系。

推薦風格

○摩登　　○搖滾
○哥德　　○KAWAii

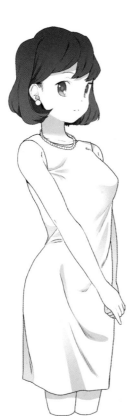

沉著穩重的
大小姐型

守規品行端正的角色或
是被呵護長大的大小姐
角色，推薦具淑女感的保
守風，或以傳統和休閒做
混合的傳統風格。

推薦風格

○保守　　○傳統

走個人風格的
自然型

不被框架束縛、自在、不
隨波逐流，擁有自己步調
的角色，不妨試著加入自
然、森林等自然派風格、
具民俗文化的民族風格。

推薦風格

○民族　　○自然
○森林女孩

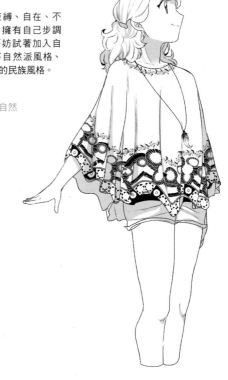

第2章　可愛系的服裝

第3章　活潑系的服裝

第4章　酷帥系的服裝

第5章　家居服＆外套

時尚用語集

●大地色
茶色或卡其色等，讓人聯想到自然和大地，沉穩色彩的總稱。

●鞋面
鞋子的一部分，覆蓋腳背的部分

●甜辣混搭
以可愛（甜美）為基調，加入帥氣（辣）感收斂起過於甜膩的穿搭。

●甜美蘿莉風
指以溫柔可愛色調為基礎的蘿莉塔風格。

●比休閒穿法更休閒的穿法
把休閒的穿著往更休閒的方向隨性而穿。

●電纜編織
圖案立體、像繩子扭轉般的針織編法。

●不造作感
穿著時髦服裝時，感覺自然不刻意。

● Chic
品味出眾、沉穩、洗練的感覺。

●廓形
衣服的形狀、穿著衣服時形成的輪廓。

●正式打扮
指在正式場合穿得大方得體又顯氣質的裝扮。

●正式休閒
把正式打扮穿得偏休閒一些。

●垂墜
寬鬆布料向下垂落時，隨著律動自然形成的褶皺。

●領口形狀
指上身的領口形狀。可以大大左右臉部周圍的印象。

●規則外
指為了展現個性刻意違反一般規則的異質性及做這件事的行為。

●平價單品
價格便宜，卻擁有從價格上看不出來的華麗感與實用性的單品。

●袋蓋
附在外套口袋或包包口，防水除雨用的袋蓋。

●褶邊
可形成凸起的折痕，有立體感的褶皺，主要是用於裙子。

●男性風
意指男性的。傾向以西裝風格為基礎的服裝。

●衣片
除去上半身構造中的袖子和衣領，覆蓋身體的部分。

●麥爾登
將羊毛等壓縮後使其起毛，質感類似羊毛氈，質地厚實的毛料。

●男孩風
男性的。跟男性風相比，比較偏向隨性的服裝。

●羅紋織法
縱向織線具有特色伸縮性的織法。運用在外套的袖口和毛衣上。

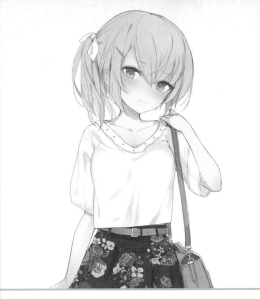

第2章
可愛系的服裝

女孩風

荷葉邊、蝴蝶結、花卉圖案等強調女孩子可愛感的甜美風格，以及重視柔和輕快氛圍的風格。色調也偏好明亮柔和，提升純真無邪印象的顏色。

白色連衣裙穿搭

純白連衣裙、點綴在腰圍和袖子的紅色蝴蝶結、與連衣裙色調一致的白色襪子和淺口低跟鞋，打造出來的可愛感穿搭。佩戴在手腕及脖子的飾品，可不經意流露出有點成熟味道的女孩裝扮。

前面

背面

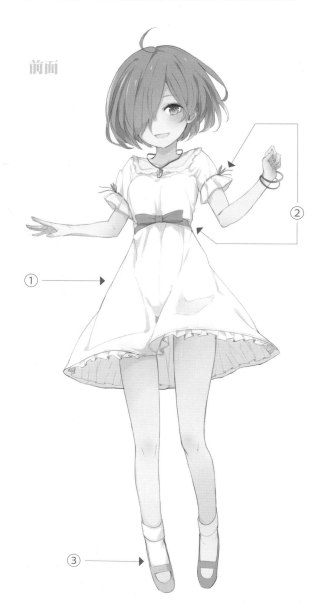

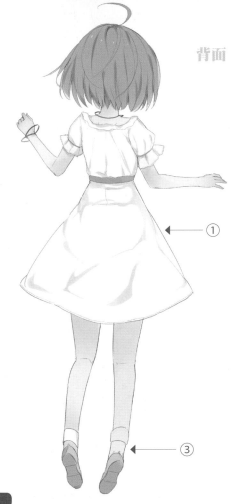

POINT
「女孩風」的重點

①利用連衣裙與甜美柔和顏色來突顯少女感
要打造女孩氛圍，重點在於表現出輕柔的空氣感。連衣裙的清爽感搭配以白色和粉彩色系為主的配色，盡顯女孩甜美氣息，帶來可愛印象。

②用基本款的蝴蝶結增添幾分少女感作為亮點
說到充滿女孩氣息的裝飾，果然還是蝴蝶結。使用兩個以上的蝴蝶結時，可統一整體色調，藉由使亮點和有設計感的小物不著痕跡地出現在服裝中，即能大幅提升穿搭的華麗感。

③利用小物將天真爛漫轉換成魅力
腳邊也利用圓頭淺口低跟鞋，統整出嬌嫩柔弱的印象，就會顯得可愛。搭配給人稚嫩感的白色短襪，來增加純真無邪的氛圍，女孩印象也會得到進一步的提升。

連衣裙的畫法

①繪製大致的輪廓

畫出身體的輪廓後，在上方畫出連衣裙的輪廓。袖口的蝴蝶結和領口等處的裝飾也粗略畫出來。

連衣裙的腰圍位在略高於實際腰圍的高腰位置。

②繪製領口、袖子以及腰圍一帶

整理一下輪廓，從腰圍起為上面的部位進行描線。以畫花瓣的感覺，在領口邊緣及內側畫出幾個弧段作為裝飾。

在胸部和袖口束緊的地方仔細畫出皺褶。袖口要畫成斜的。

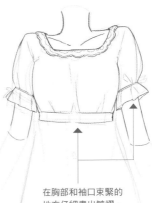

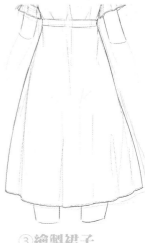

③繪製裙子

在膝蓋附近的位置畫出裙襬的線，一邊意識到向著裙襬展開呈 A 字形狀，一邊完成寬鬆荷葉裙。

袖子的蝴蝶結打結處要加在袖子的外側。

④在袖口和腰圍畫出蝴蝶結

在袖口和腰圍畫出束緊的蝴蝶結形狀。袖口是形狀小一點的蝴蝶結，腰圍是大腰帶形狀的蝴蝶結，畫出主次分別的感覺。

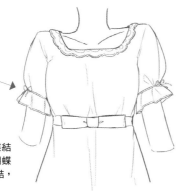

在後面腰部旁側加入陰影，立體感就出來了。

蝴蝶結的畫法

首先在腰圍中央畫出蝴蝶結的輪廓，袖子部分用類似平頭筆的粗筆畫出蝴蝶結的環。接下來沿著腰帶大小畫出腰圍的蝴蝶結形狀，袖口的蝴蝶結用細筆沿著邊緣勾勒畫成雙線。

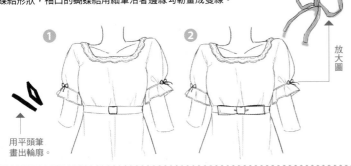

用平頭筆畫出輪廓。

放大圖

⑤最後修飾完成

在整體皺褶之間和腰圍兩端等處，畫上陰影就完成了。因為布料柔軟，所以從裙襬延伸出來的裙子皺褶也要短且稀疏。

罩衫&裙子穿搭

由具清潔感的白色短版罩衫、花卉圖案的膝上裙、腰帶、肩背包、踝帶涼鞋組合成清爽夏日女孩穿搭。用蝴蝶結把頭髮綁在一側，利用單一重點打造成甜美印象。

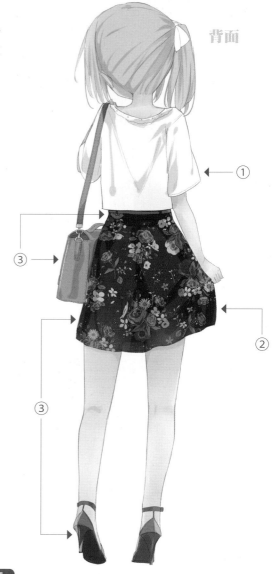

背面

前面

① ② ③

POINT

「女孩風」的變化

① 適度加入寬鬆輪廓

散發清純氛圍的白色罩衫是女孩風穿搭的基本款。適度運用大領口和有點狂野的袖子等寬鬆輪廓，可以體現出女孩特有的柔美印象。

② 利用鮮艷花卉圖案裙展現成熟大人的一面

花卉圖案佈滿整體的裙子，是展現女孩印象效果超群的基本款。鮮艷的花卉顏色與黑色底色的對比，不僅突顯出華麗的花朵圖案，還顯露出些微的成熟氣息。搭配簡裙時，將長度縮短一點，就能收斂得恰到好處。

③ 利用小物營造出有統一感的色調

巧妙運用小物的基本方法，就是使色調具有統一感。用棕色讓包包和腰帶相呼應，蝴蝶結選擇與罩衫、涼鞋選擇與裙子圖案顏色系統接近的色調等，利用小物為整體打扮帶來收斂效果是重點所在。

罩衫的畫法

①繪製罩衫的輪廓

畫出上半身和罩衫的輪廓。參考胸部、肩膀、腰際一帶，粗略畫出罩衫的領口和整體形狀。

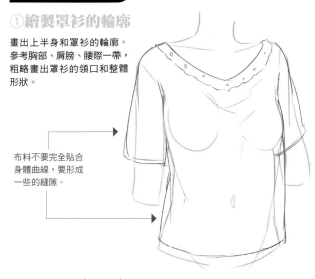

布料不要完全貼合身體曲線，要形成一些的縫隙。

②繪製領口、袖口、下襬的線條

修整一下露出身體的領口、袖口、下襬部分的線條。領口部分也先畫出鎖骨，方便作為參考的基準。

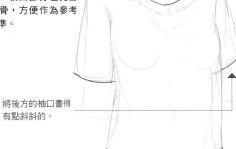

將後方的袖口畫得有點斜斜的。

③繪製袖子和前身衣片的線條

參考步驟②畫的線，畫出袖子和胴體部分的線條，將罩衫的外輪廓勾勒出來。

連同衣服的皺褶一併在袖子和胸部下面畫出來。

④仔細繪製領口

畫出領口仿照花瓣設計的接縫線，以等間隔畫上小圓弧狀作為裝飾。

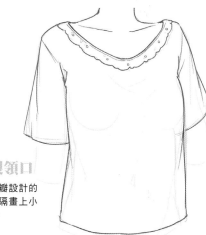

⑤仔細繪製皺褶

袖子的外輪廓一開始沿著手臂的形狀，從途中使布料變得寬鬆。

進一步修整步驟③畫的皺褶草圖。仔細畫出腋下、袖子、下襬等細節部分。

⑥最後修飾完成

在袖子的內側和袖子下方加上陰影。

在胸口和腋下、手臂內側、胸部下方等處加入陰影就完成了。領口幾乎不加陰影，在下緣加入來帶出立體感。

花卉圖案裙的畫法

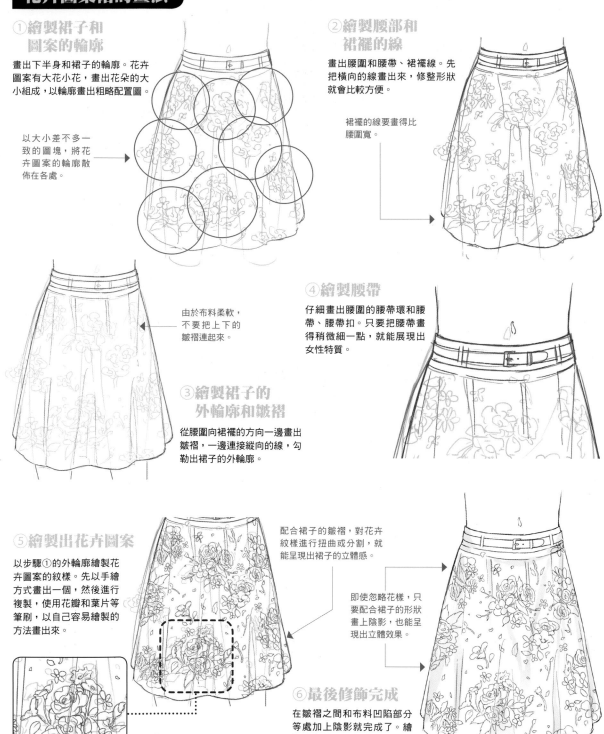

① 繪製裙子和圖案的輪廓

畫出下半身和裙子的輪廓。花卉圖案有大花小花，畫出花朵的大小組成，以輪廓畫出粗略配置圖。

以大小差不多一致的圖塊，將花卉圖案的輪廓散佈在各處。

② 繪製腰部和裙襬的線

畫出腰圍和腰帶、裙襬線。先把橫向的線畫出來，修整形狀就會比較方便。

裙襬的線要畫得比腰圍寬。

由於布料柔軟，不要把上下的皺褶連起來。

④ 繪製腰帶

仔細畫出腰圍的腰帶環和腰帶、腰帶扣。只要把腰帶畫得稍微細一點，就能展現出女性特質。

③ 繪製裙子的外輪廓和皺褶

從腰圍向裙襬的方向一邊畫出皺褶，一邊連接縱向的線，勾勒出裙子的外輪廓。

⑤ 繪製出花卉圖案

以步驟①的外輪廓繪製花卉圖案的紋樣。先以手繪方式畫出一個，然後進行複製，使用花瓣和葉片等筆刷，以自己容易繪製的方法畫出來。

配合裙子的皺褶，對花卉紋樣進行扭曲或分割，就能呈現出裙子的立體感。

即使忽略花樣，只要配合裙子的形狀畫上陰影，也能呈現出立體效果。

⑥ 最後修飾完成

在皺褶之間和布料凹陷部分等處加上陰影就完成了。繪製陰影時，請忽略裙子上的紋樣，參考布料的形狀（如裙子的皺褶等）來繪製。

女孩風的穿搭&單品

女用襯衫

和男用襯衫一樣，開襟有領的薄襯衫類型。圓領的領口型，只要在前身衣片加入荷葉邊和蕾絲細節，女孩兒的印象就能進一步提升。

一字領罩衫

可以帶給人春夏清新涼爽印象，露肩款式的罩衫。衣服不緊密貼合身體曲線，藉由加入細褶和荷葉邊，形成帶有膨脹效果的曲線，添增女孩特有的氛圍。

中長裙

裙長大約蓋住膝蓋位置的裙子，能給人好氣質、清純印象的單品。上半身搭配簡單的緊身款，會更強調可愛溫柔的印象。

裙褲

因為是下襬放寬的版型，所以乍看之下如同裙子的短褲。沒有過多的褶皺，恰到好處的男孩風，反而更能突顯可愛感。

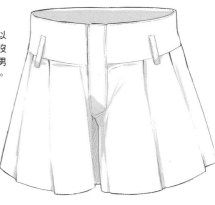

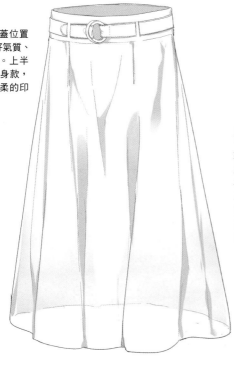

短靴

鞋口高度大約是遮住腳踝位置的靴子。款式多樣，從簡單可愛的到難以駕馭的都有，尤其是前者，不需搭配就可以出門。顏色上建議選擇棕色系的。

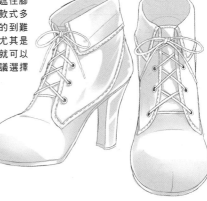

女人味風

有女人味的氣質，但是又保有可愛氛圍的風格。偏好採用蕾絲等有透明感的素材，與女孩風相比起來，注重成熟感的同時，還流露出可愛感。

無袖連衣裙穿搭

由束腰花卉連衣裙、有光澤感的手拿包、珍珠色的淺口高跟鞋，打造成的氣質穿搭。以無袖款式露出肌膚，並搭配與膚色接近的淺口高跟鞋來營造腿長效果，顯現成熟女性魅力之餘，還藉由花樣領口流露可愛氛圍。

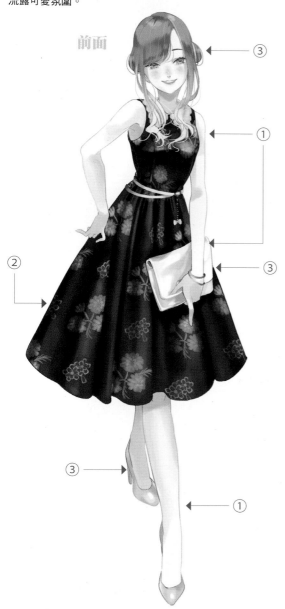

前面

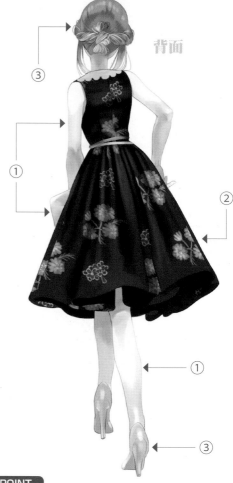

背面

POINT
「女人味風」的重點

①重視可愛又成熟的氛圍
重視可愛感這點，與女孩風有很多共同之處的女人味風。藉由露出肌膚、拿造型包包等，更全面地展現女性高雅氛圍，是區分兩種風格的一大重點。

②加入給人沉穩印象的花樣單品
女孩子氣印象強烈的花樣單品，也能透過使整體色調沉穩，營造成氣質優雅的大人風格。在保有花樣特有華麗感的同時，也加入品味出眾的氛圍。

③運用小物和髮型帶出氣質
舉凡漂亮的盤髮、較為高跟的淺口鞋、低調優雅的細腰帶、若有似無的手鍊等等，不光是服裝，髮型和小物對於演出大人感和高級感也很重要。

無袖連衣裙的畫法

①繪製身體和 連衣裙的輪廓

在腰的位置畫出腰帶，沿著身體曲線繪出上半身，想像呈圓錐狀擴展的模樣繪出裙子。

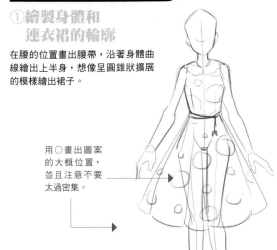

用○畫出圖案的大概位置，並且注意不要太過密集。

②繪製連衣裙 的草圖

參考輪廓，畫出連衣裙的草圖。也畫出裙子的褶子、腰帶、圖樣的草圖，修整成接近於完成的圖形。

圖樣方面，畫出兩種類型的花卉草圖，複製後配置。

③繪製領子和圖樣

在領子邊緣畫出連續簡單的半圓形。服裝的圖樣方面，對步驟②繪製的花卉圖案進行描線，配合服裝的布料，觀察整體平衡，將其配置上去。

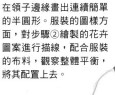

④繪製裙子的 圖樣和皺褶

對裙子的褶子進行描線，複製步驟③畫好的圖樣，將其配置上去。配合布料，對部分圖樣做消除或扭曲變形，就能呈現出裙子的立體感。

⑥最後修飾完成

在胸前、裙子的褶子、皺褶與腰帶周圍加上陰影，帶出立體感就完成了。

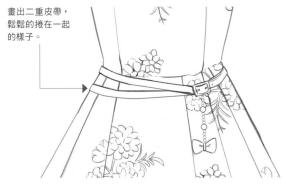
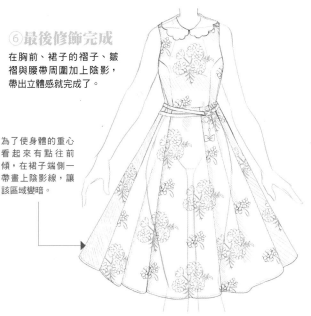

畫出二重皮帶，鬆鬆的捲在一起的樣子。

為了使身體的重心看起來有點往前傾，在裙子端側一帶畫上陰影線，讓該區域變暗。

⑤繪製腰間的裝飾

畫出鬆鬆地繫在收腰設計上的細腰帶。在腰帶的別扣上，重點式地加入懸掛在鍊子上的蝴蝶結飾物。

披肩外套穿搭

在無袖荷葉邊罩衫外面披上一件同色系的開襟羊毛衫,與緊身及膝筆筒裙、手提包、涼鞋組合而成的成熟姊姊風的穿搭。不把雙手穿進袖子裡,而是把外套披在肩上,肩側包隱藏於外套內,就能使整體散發優雅不顯寒酸的印象。

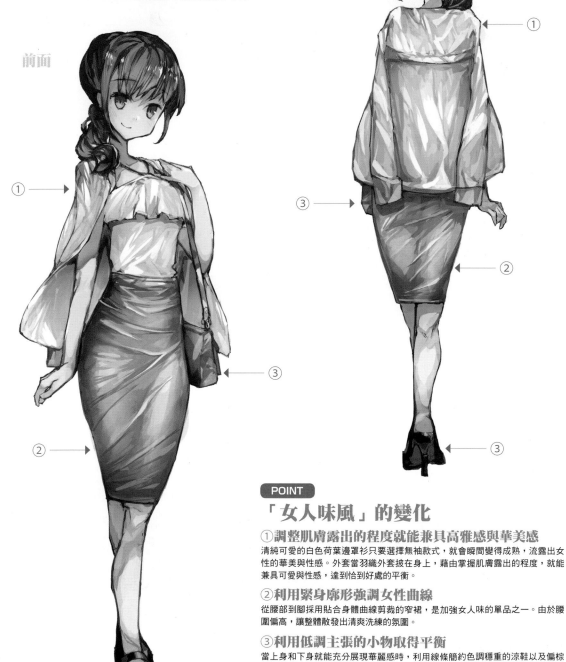

前面

背面



POINT

「女人味風」的變化

①調整肌膚露出的程度就能兼具高雅感與華美感
清純可愛的白色荷葉邊罩衫只要選擇無袖款式,就會瞬間變得成熟,流露出女性的華美與性感。外套當羽織外套披在身上,藉由掌握肌膚露出的程度,就能兼具可愛與性感,達到恰到好處的平衡。

②利用緊身廓形強調女性曲線
從腰部到腳採用貼合身體曲線剪裁的窄裙,是加強女人味的單品之一。由於腰圍偏高,讓整體散發出清爽洗練的氛圍。

③利用低調主張的小物取得平衡
當上身和下身就能充分展現華麗感時,利用線條簡約色調穩重的涼鞋以及偏棕色的基本包款等,在腳邊和小物配件中加入運用沉穩色系或設計元素的單品,能使外觀不顯繁瑣,整體容易取得平衡。

女人味風的穿搭&單品

花卉圖案荷葉邊裙

像牽牛花一樣，具有波浪般的弧度，輕柔展開的廓形，散發溫柔氛圍的荷葉邊裙。小花瓣遍佈裙身，讓華麗又女性化的印象更加提升。

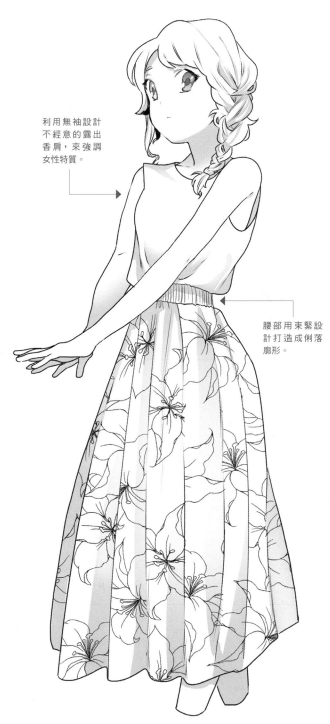

利用無袖設計不經意的露出香肩，來強調女性特質。

腰部用束緊設計打造成俐落廓形。

淺口高跟鞋

鞋跟高度在 7～10cm 的淺口鞋。由於腳跟被大幅提高，所以擁有超群的美腿效果，加深成熟女性的華麗印象，這也使得重心偏向腳趾頭一側。

花裙穿搭

大朵朱槿印花佈滿整個裙身的中長裙，是帶來超群視覺衝擊效果的穿搭。因為是以圖案作為主角，所以上身穿著簡單，在髮型上下一點功夫，使整體氛圍自然地融合在一起。

無袖上衣

整體施以精緻蕾絲花紋，讓人印象深刻的無袖上衣。兼具輕快與豪華形象，有點小高領的設計，更能突顯高雅印象。

荷葉滾邊袖罩衫

從肩膀到腋下施以荷葉滾邊（較大的褶飾邊）的罩衫款式。飄逸華麗的褶邊及裝飾邊，是尤其能提升女人味印象的裝飾。

盒子包

如同它的名稱所示，形狀像盒子的小巧包。外形方正，加上主要採用具有高級感的皮革為素材，所以兼具了成熟感和可愛感。

凱莉包

形狀呈梯形，附包蓋的皮革手提包。因為王妃愛用而得名「凱莉包」，美觀和優雅形象成為眾多女性夢寐以求的包款，已經可以說是高級包包的代名詞。

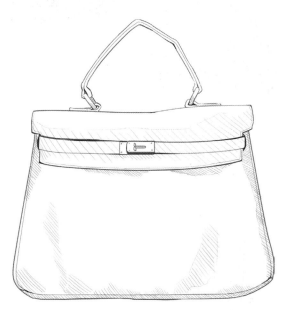

蕾絲花紋筆筒裙的畫法

①繪製裙子的外輪廓

配合下半身輪廓，畫出外輪廓。到大腿最粗的部分為止，緊密沿著身體曲線來畫，以下到膝蓋為止則以1到2根手指的間隙來畫。

把裙襬畫得接近身體，就能顯現緊身形狀。

②使用圖樣筆刷繪製紋樣

準備圖樣材質筆刷，畫出蕾絲的紋樣。用筆刷重複塗刷，直到身體線條形成似有若無的密度。

準備如上圖的圖樣素材，並設定為筆刷。

③加入陰影

在蕾絲紋樣底下建立圖層，裙子的上側部分為了看不見肌膚，從腿上塗上陰影，下部為了透出若隱若現的腿部線條，只在間隙塗上陰影。

④將紋樣反轉白黑

在紋樣的圖層選取範圍，利用「邊界」等工具將選取範圍縮小1～2個像素，填入白色。

因縮小而無法塗白的部分，在紋樣加上鑲邊成為主線，蕾絲的線畫風外觀就完成了。

腰附近的花紋漸淡，做出模糊的感覺。

⑤使紋樣融合

全蕾絲的筒裙下還加了另一件短裙。將接近腰部位置的紋樣暈開、消除主線等，使紋樣融合，增加蕾絲的質感。

⑥最後修飾完成

從腰圍的位置開始畫皺褶等，調整完整體平衡就完成了。藉由女性化的蕾絲圖案和緊身廓形，打造成大人感印象。

自然風

採用如包覆身體般的寬鬆服裝,具有溫柔氛圍的風格。以採用麻、棉等天然素材的淡色調服裝居多,溫柔沉穩的打扮成為特色。

麻料連衣裙穿搭

以寬鬆 A 字曲線為特色的深藍色麻料連衣裙、同色系的側背托特包和帆布材質的布料,搭配成具有清涼感的穿搭。採用露出肌膚的無袖款式,演出有新鮮感的大姊姊印象。

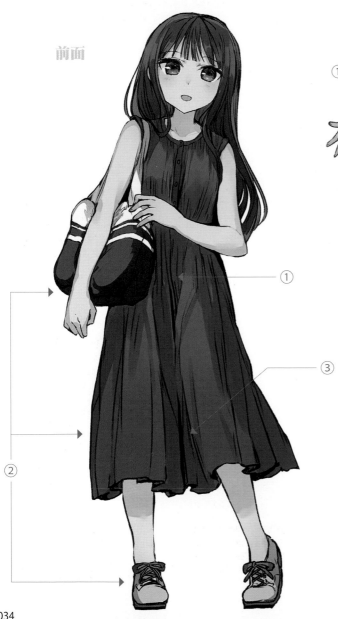

前面

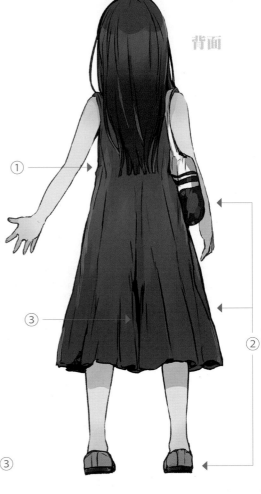

背面

POINT

「自然風」的重點

① 選擇寬鬆設計

自然風服裝以 A 字連衣裙和寬下襬罩衫等,不容易展現身體曲線的服裝為主。做成帶垂墜感的裙子或下襬,就能呈現寬大舒適感。

② 挑選不顯華麗感的簡單色調

因為重視自然,服裝的色調大多傾向淡色調。以單一色調(如白色、膚色、深藍色等基本顏色)統合整體,就容易展現自然感。

③ 表現出布料的質感

讓服裝表面帶有粗糙感,或畫出比較多的皺褶,就能表現使用棉麻料等天然素材的質感。

麻料連衣裙的畫法

①繪製身體的線和中心線

畫出全身的輪廓，胴體、兩臂和兩腿各自的中心線。

由於自然系的服裝不容易顯露出身體曲線，所以事先在手腳畫出中心線，服裝的形狀會比較容易描繪出來。

②繪製連衣裙的草圖

注意兩肩、胸部、腰部的骨頭等身體突起的部分，將連衣裙的草圖繪製出來。

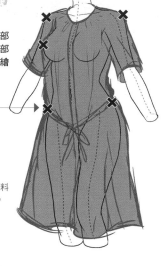

突起的部分即布料接觸身體的部分。

讓連接起來的直線有稜角分明的感覺，就能表現出麻料或硬布料的質感。

③繪製領口和鈕扣的線

參考身體的中心線，畫出領口和鈕扣、扣鈕扣的前開襟的線。

④修整外輪廓

修整草圖的線，進行描線作業。外輪廓要把短線段分成幾段來畫，最後再連接起來。

⑤繪製蝴蝶結

從腰部下面的骨頭位置往身體中央偏下方，畫出蝴蝶結的繩子。

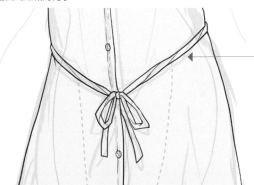

加入斜線，來表現繩子扭轉的樣子。

⑥最後修飾完成

配合服裝的皺褶畫出陰影，最後細部修飾就完成了。以縱向細長的鑽石形狀畫出陰影，出來的效果會很真實。

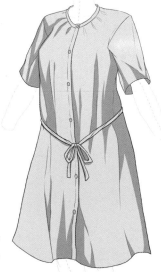

蕾絲長上衣的畫法

①繪製身體和長上衣的輪廓

繪製身體的輪廓，像要加粗輪廓線地勾勒出長上衣的輪廓。

想像長上衣的形狀朝脖子的方向呈圓錐狀。

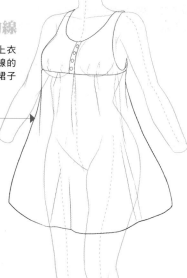

②繪製長上衣的線

在身體胸部下方畫出長上衣的拼接線。移除從拼接線的位置垂直落下的線，使裙子呈圓錐狀展開。

長上衣的腰圍附近要比身體的腰圍寬且有縫隙。

③在領口和肩口繪製飾邊

在領口和肩口的邊緣，等間隔畫出作為圖樣基本構成的半圓形。

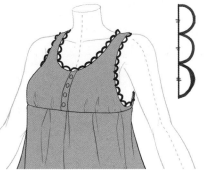

④製作蕾絲紋樣的圖案

對半圓形進行描線，加入蕾絲紋樣。將圖樣邊緣製作成像花瓣一樣的形狀。

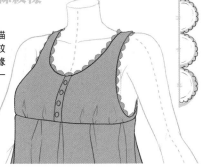

⑤製作蕾絲紋樣的圖案

在裙襬畫出點綴用的蕾絲。使用筆刷，製作出由圓形和三角形組成的圖樣。

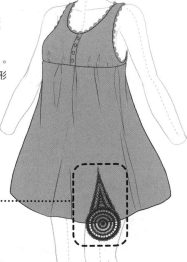

⑥最後修飾完成

複製圖樣，沿著裙子的形狀，依角度等距配置。最後畫上陰影就完成了。

配合服裝的皺褶，縱向畫出長形皺褶。

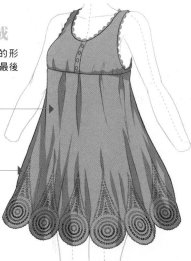

自然風的單品

薄款連帽上衣

帶有麻料粗糙質感的開襟連帽上衣。敞開拉鍊再搭配裙子，就是具有自然感的裝扮。

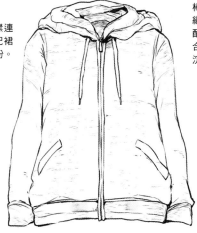

電纜針織衫

棒針寬鬆的電纜針織毛衣。無論是搭配褲裝或裙裝都很合適，能給人帶來沉穩及成熟的印象。

原色罩衫

介於白色和膚色中間的淡色薄上衣。既輕爽又帶有女人味印象，能演繹出女性化的自然氛圍。

玻璃紗百褶裙

裙長蓋到腳踝，加入玻璃紗百褶設計的長裙。是休閒系也能運用的單品，也適合大學生與20幾歲女性穿搭。

寬版褲裙

下襬寬敞，褲的一種。搭配女用罩衫等，就能穿出舒適寬敞的姊姊風穿搭。

帆布鞋

帆布材質，黑白色調布局的運動鞋。使穿鞋時好像沒有穿襪子一樣，可以給人悠閒和緩的印象。

森林女孩風

從彷彿生活在森林裡的女孩形象所誕生出來的風格。以類似自然系的寬鬆輪廓、大地色系的沉穩色調、大量運用紋樣、褶邊等強調少女感的設計為特色。

鄉村風穿搭

古典的長上衣、髮帶、採用花紋與薄紗設計的多層次裙、花紋拼接的內搭褲、綁帶靴、手提花瓣藍子的穿搭。彷彿童話故事中出場的村姑，有一種懷念感的風格。

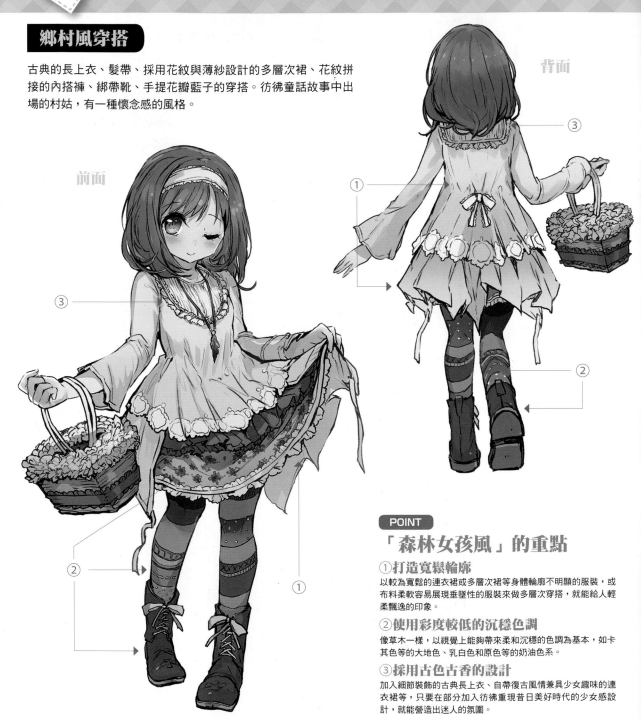

前面

背面

POINT
「森林女孩風」的重點

①打造寬鬆輪廓
以較為寬鬆的連衣裙或多層次裙等身體輪廓不明顯的服裝，或布料柔軟容易展現垂墜性的服裝來做多層次穿搭，就能給人輕柔飄逸的印象。

②使用彩度較低的沉穩色調
像草木一樣，以視覺上能夠帶來柔和沉穩的色調為基本，如卡其色等的大地色、乳白色和原色等的奶油色系。

③採用古色古香的設計
加入細節裝飾的古典長上衣、自帶復古風情兼具少女趣味的連衣裙等，只要在部分加入彷彿重現昔日美好時代的少女感設計，就能營造出迷人的氛圍。

鄉村風多層次裙的畫法

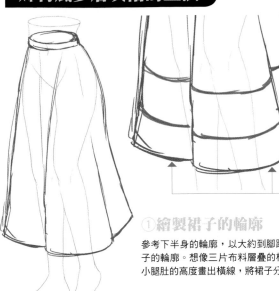

②修整主體裙的線

從腰部到第三條橫線的長度為止，畫出主體的裙子。讓裙子的線條呈波浪狀，在裙子整體加入寬鬆的皺褶。

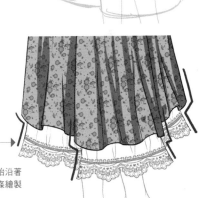

裙子的褶子也大約分成三分。

①繪製裙子的輪廓

參考下半身的輪廓，以大約到腳踝上方左右的長度畫出裙子的輪廓。想像三片布料層疊的樣子，分別在膝蓋下方與小腿肚的高度畫出橫線，將裙子分成三分。

③加入圖樣和陰影

利用黑色細網點和紋理材質在裙子貼上圖樣。使用花草等的植物圖樣，就能營造出森林女孩的感覺。

在凹陷部分和突出部分的端側加上陰影。

從花裙內側開始沿著大片褶子的線條繪製出來。

④繪製其他裙子的布料

從主要圖樣裙的下方到最下方橫線邊線為止，畫出蕾絲布料的裙子。

⑥最後修飾完成

把網紗裙塗白，把花裙的不透明度調至有點透明就完成了。

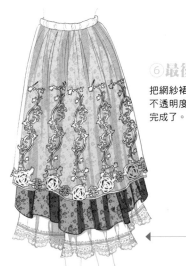

完成一個圖樣後，複製後配置。

⑤繪製刺繡蕾絲的網紗

在花紋裙的外側，畫出在施以刺繡的網紗裙。外輪廓要大於花紋裙，以慕夏風格的細膩曲線繪出草木及花卉主題。

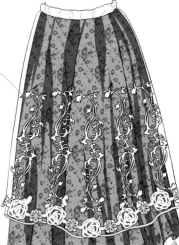

邊飾上的細緻紋樣，要將主線顏色調淡。

長版連衣裙&披肩的畫法

①繪製連衣裙的輪廓

參考全身的輪廓，畫出及膝連衣裙的輪廓。胸部以下不必過於內凹，讓布料順暢展開殼畫出裙子部分。

在繪製輪廓的階段，決定加入刺繡和蕾絲的大致位置。

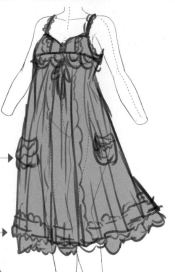

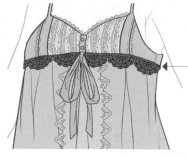

製作網點和蕾絲的素材，一邊改變顏色及方向，一邊進行複製貼上以提高密度。

②在細部繪製刺繡蕾絲

對連衣裙的輪廓進行描線作業，在胸口和拼接布片、口袋、裙襬等地方，仔細繪出刺繡和蕾絲。

披肩打結的位置

③繪製披肩的外輪廓

像是從肩膀圍繞著上臂般，畫出披肩的輪廓。在胸部中間打結，使布料垂落於下方。

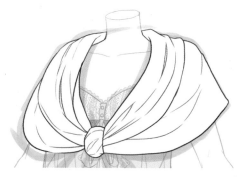

④繪製肩膀周圍的線

皺褶的線要從脖子後側向胸口的打結處收攏。越接近打結處，要畫入越多的皺褶。

為正反面交互塗上不同的顏色，更容易看出是同一塊布。

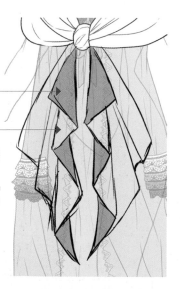

⑤繪製垂落的布料

畫出垂於打結處下方的布料。意識著菱形狀畫出輪廓，將中央形成褶子的部分，如同三角形交互排列似地繪製出來。

在布料重疊的部分加入大片陰影。

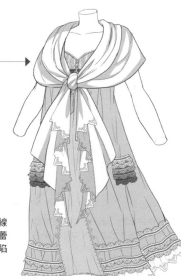

⑥最後修飾完成

對垂落下來的披肩進行描線作業，邊緣以Z字形畫出蕾絲紋樣。在皺褶和布料凹陷部分畫上陰影就完成了。

森林女孩風的單品

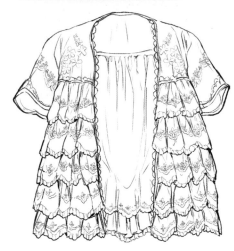

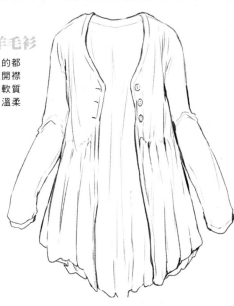

長版針織開襟羊毛衫

長度從膝蓋到膝蓋以上的都有，由毛線織成的長版開襟羊毛衫。包覆身體的柔軟質感與寬鬆褶子，營造出溫柔的氛圍。

蕾絲開襟羊毛衫

荷葉邊蕾絲布料綴以刺繡紋樣的前開襟式外套。強調女孩子氣質，給人如同森林妖精般可愛印象的開襟羊毛衫。

毛球針織帽

在頭頂和耳朵添加毛類或毛皮做成的毛球針織帽。從耳朵垂下的裝飾毛球，賦予角色天真無邪的特質。

女用長圍巾

裝飾著刺繡紋樣的女用披肩。只要披上肩，在胸前打結，就能營造出森林女孩的印象。適合帶有透明感的設計，如蕾絲布料或做成通透編織的編織物等。

籃子

以植物等自然素材編織成的籃狀包。在邊緣和提手綴以褶邊和花瓣，就能營造出彷彿置身於童話中，在森林中散步的少女氛圍。

木屐涼鞋

瑞典傳統木鞋（sabo）的由來是鞋底用木材做成的涼鞋。在腳背綴上像花瓣的一樣的蕾絲素材，就會變得可愛。

童話風

大量運用蝴蝶結、褶邊和蕾絲質料，來突顯女孩的可愛甜美。可以說是介於女孩風和蘿莉風中間的風格。以柔軟和緩的輪廓，猶如從童話故事裡走出來的可愛服裝為特色。

無袖連衣裙穿搭

又稱為連身圍裙（Apron Dress）的無袖連衣裙、水手服風的蝴蝶結罩衫、英國風的學生書包與帽子組合出類似制服效果的穿搭。散發著夢幻少女氛圍，又能感受到氣質的裝扮。

POINT

「童話風」的重點

①帶出少女感與清純氣息

將給人年幼無知感的單品穿在身上，例如運用小巧的蝴蝶結作為單一重點的帽子和鞋子，就能增強少女感。整體配色以白色、海軍藍、粉紅色、紅豆色等作為主流，重點在於運用沉穩色調給人留下清純印象。

②綴上蝴蝶結和荷葉邊等裝飾

在上身的胸口和領口、裙子的下襬、帽子和包包等重點地方，綴上蝴蝶結、褶皺和蕾絲，就能強調出女生特有的甜美氣息。

③穿上腰部收緊的裙子

不限於連衣裙或單體的裙子，裙子的腰圍部分以收緊腰線為主流。裙子的形狀以荷葉裙居多，因為可以展現凹凸有致的身體曲線，所以是常見的風格。

前面

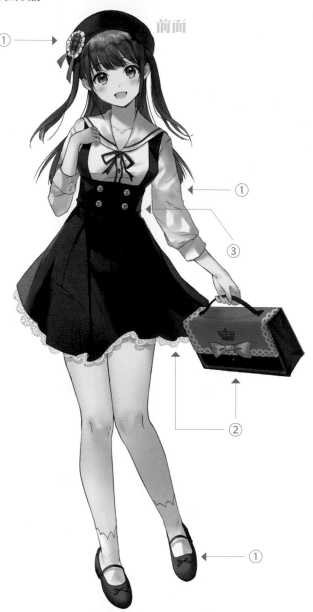

① ① ③ ②

背面

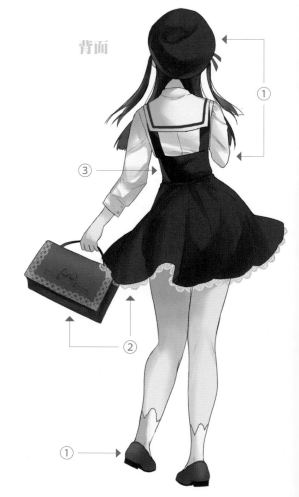

① ③ ② ①

無袖連衣裙＋罩衫的畫法

①繪製身體的輪廓和領口

畫出身體的輪廓、領口和蝴蝶結。從頸部到肩膀一端，以沿著肩線的方式將領口描繪出來。

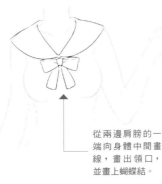

從兩邊肩膀的一端向身體中間畫線，畫出領口，並畫上蝴蝶結。

②繪製罩衫的胸口

沿著胸部的輪廓畫出罩衫的胸口部分。沿著胸部的形狀，在兩端加入直線，繪製支撐裙子的裙帶部分。

在中間畫上蝴蝶結部分，左右兩邊畫上荷葉狀的裝飾。

③繪製袖子

參考胸部的輪廓，畫出袖山隆起的泡泡袖。

在袖口的位置將袖子的線收窄，在其下方沿著手臂的粗細畫出袖口的袖扣。即使畫成長袖也會很可愛。

④繪製裙子

從胸部下方到膝蓋上的範圍畫出裙子。至於腰圍的部分，在胸部的下方畫出線條，畫成像束腹貼合身體的形狀，打造收緊的輪廓。

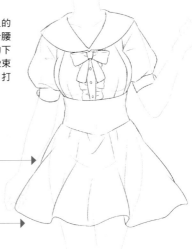

以從腰部骨頭的位置滑順展開的曲線，將裙子描繪至膝蓋以上的高度。以波浪線條賦予裙襬動感，打造成輕快的印象。

⑤仔細繪製荷葉褶邊和鈕扣

在裙子腰圍的位置加上鈕扣，配合裙襬的動態，一片一片地畫出波浪般的荷葉褶邊。

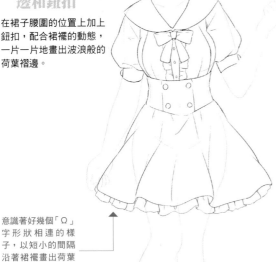

意識著好幾個「Ω」字形狀相連的樣子，以短小的間隔沿著裙襬畫出荷葉褶邊。

⑥最後修飾完成

為領子和無袖連衣裙上色，為整體加上陰影就完成了。褶邊和袖子的皺褶也要仔細畫出陰影，來表現柔軟蓬鬆的質感。

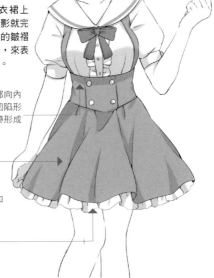

胸部的下側因腰部向內收緊形成大大的凹陷形狀，並在附近一帶形成陰影。

在布料重疊的部分和凹陷部分加入陰影。

荷葉邊罩衫的畫法

①繪製胸前的褶邊

參考身體的外輪廓，從肩膀略下方一帶畫出褶邊帶。用有點像曲線的線畫出荷葉邊的褶皺。

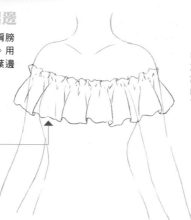

下側的褶邊幅度寬大，凹陷部分隨處可見，呈波浪曲線。

②繪製罩衫

畫出褶邊下的胴體部分。使腰部一帶不貼合身體形狀，畫出比身體輪廓大的上身線條，就可以呈現出柔軟寬鬆的質感。

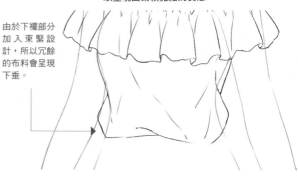

由於下襬部分加入束緊設計，所以冗餘的布料會呈現下垂。

③繪製下襬的褶邊

為了讓胸部到腰部的輪廓看起來像倒三角形，把下襬的褶邊畫得比胸口的褶邊小一點。

褶邊的長度也要畫得短一些。

④繪製綁繩和袖子

畫出從胸口繞到脖子後面的後綁式繩子，並且從褶邊的下方畫出袖子。至於袖子的部分，畫出在上臂位置加入束緊設計的大廓形泡泡袖。

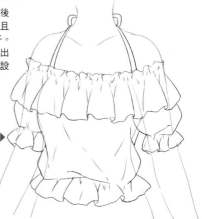

從袖口束緊的位置畫上短小的褶邊。

⑤繪製罩衫的紋樣

在身體部分的中央和胸口的褶邊前側畫上紋樣，增加罩衫的裝飾。

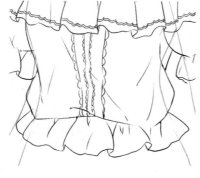

繪製中央的紋樣時，想像在一片布上加入半圓形的褶子，在內外側賦予大小變化。

⑥最後修飾完成

在罩衫上畫出陰影就完成了。由於布料柔軟寬鬆的衣服上容易形成凹凸起伏的變化，所以請在褶皺和褶邊的下方、根部的地方加上陰影。

在衣服加入束緊設計的地方，布料容易在角落形成陰影。

童話風時尚的單品

花卉圖案連衣裙

領口和裙子的褶邊，增添了蘿莉塔系甜美氣息的花卉圖案連衣裙。胸口綴以蝴蝶結作為亮點，長袖又帶有圓弧感的廓形，更營造出童話般的夢幻氛圍。

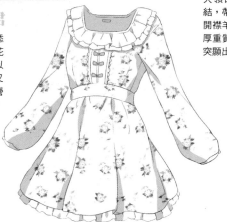

針織開襟羊毛衫

大領口綴上褶邊和蝴蝶結，帶來女孩印象的針織開襟羊毛衫。電纜針織的厚重質感顯得女孩子氣，突顯出可愛印象。

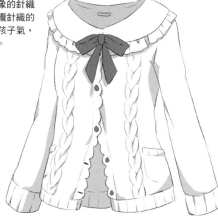

附蝴蝶結罩衫

附蝴蝶結的長袖荷葉邊罩衫。加上大蝴蝶結和褶邊的大領口帶給人童話印象，筆挺的罩衫則顯現出高雅氛圍。非常適合大小姐角色的設計。

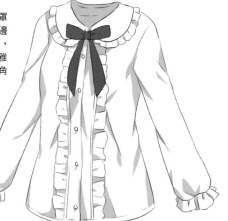

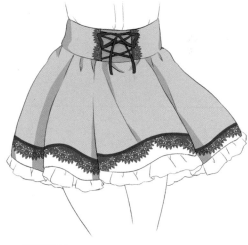

踝襪＆淺口鞋

以蘿莉塔風格的寬大褶邊為特色的蕾絲花紋腳踝襪，以及款式簡單具有少女感的淺口鞋。長度短一點的襪子與膝上裙搭配起來很好看，即使搭配淺口鞋或涼鞋，也能讓腳下展現華麗感。

綁帶裙

細繩蝴蝶結綁帶和腰線束緊的設計，帶給人酷帥印象的經典裙。搭配荷葉邊罩衫等上衣，可降低整體甜美氣息，帶給人清純印象。

長型單肩小包包

英國傳統的學生書包。並非將現實中的書包原封不動地採用，而是在表面、邊緣以及角落加上花紋等散發女孩氣息的主題，來突顯童話風的可愛感。

蘿莉塔風

以洛可可時代的公主為主題，有著褶邊和蕾絲奢華裝飾的裙裝等為基調的風格。喜好白色或粉紅色等可愛色調，強烈追求少女感的時尚。

甜美蘿莉的連衣裙穿搭

加入大量褶邊和蝴蝶結作為點綴，洋服風連衣裙、公主袖的短上衣、博耐特帽（寬邊無沿的女帽或童帽）的頭飾、印有可愛圖樣的褲襪，搭配巧克力色的平底娃娃鞋來強調少女氣息。使用如糖果般的甜蜜色系和裝飾，使整體呈現甜美蘿莉的穿搭風格。

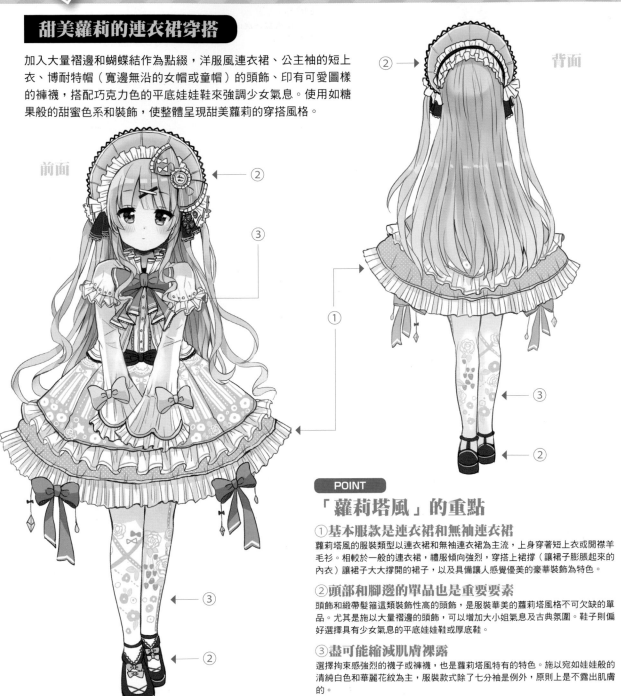

POINT

「蘿莉塔風」的重點

① 基本服款是連衣裙和無袖連衣裙

蘿莉塔風的服裝類型以連衣裙和無袖連衣裙為主流，上身穿著短上衣或開襟羊毛衫。相較於一般的連衣裙，禮服傾向強烈，穿搭上裙撐（讓裙子膨脹起來的內衣）讓裙子大大撐開的裙子，以及具備讓人感覺優美的豪華裝飾為特色。

② 頭部和腳邊的單品也是重要要素

頭飾和緞帶髮箍這類裝飾性高的頭飾，是服裝華美的蘿莉塔風格不可欠缺的單品。尤其是施以大量褶邊的頭飾，可以增加大小姐氣息及古典氛圍。鞋子則偏好選擇具有少女氣息的平底娃娃鞋或厚底鞋。

③ 盡可能縮減肌膚裸露

選擇拘束感強烈的襪子或褲襪，也是蘿莉塔風特有的特色。施以宛如娃娃般的清純白色和華麗花紋為主，服裝款式除了七分袖是例外，原則上是不露出肌膚的。

甜美蘿莉風連衣裙＆短上衣的畫法

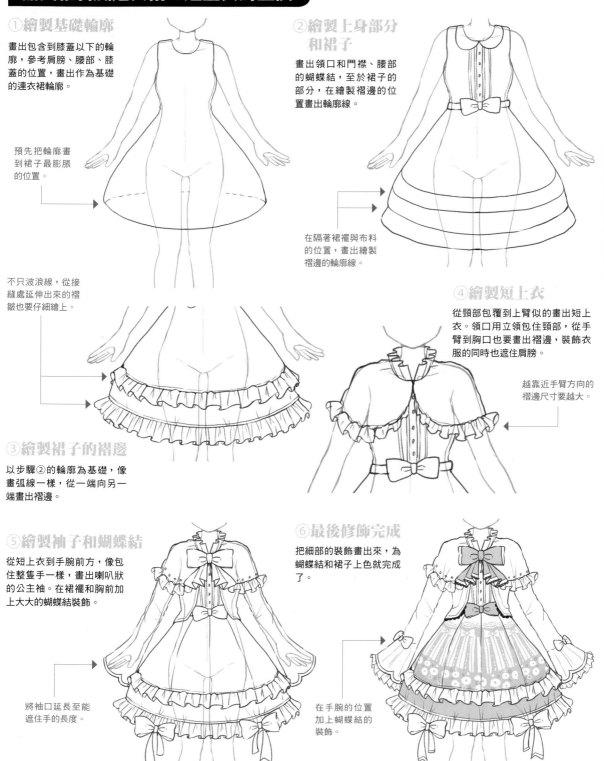

① 繪製基礎輪廓

畫出包含到膝蓋以下的輪廓，參考肩膀、腰部、膝蓋的位置，畫出作為基礎的連衣裙輪廓。

預先把輪廓畫到裙子最膨脹的位置。

不只波浪線，從接縫處延伸出來的褶皺也要仔細繪上。

② 繪製上身部分和裙子

畫出領口和門襟、腰部的蝴蝶結，至於裙子的部分，在繪製褶邊的位置畫出輪廓線。

在隔著裙襬與布料的位置，畫出繪製褶邊的輪廓線。

③ 繪製裙子的褶邊

以步驟②的輪廓為基礎，像畫弧線一樣，從一端向另一端畫出褶邊。

④ 繪製短上衣

從頸部包覆到上臂似的畫出短上衣。領口用立領包住頸部，從手臂到胸口也要畫出褶邊，裝飾衣服的同時也遮住肩膀。

越靠近手臂方向的褶邊尺寸要越大。

⑤ 繪製袖子和蝴蝶結

從短上衣到手腕前方，像包住整隻手一樣，畫出喇叭狀的公主袖。在裙襬和胸前加上大大的蝴蝶結裝飾。

將袖口延長至能遮住手的長度。

⑥ 最後修飾完成

把細部的裝飾畫出來，為蝴蝶結和裙子上色就完成了。

在手腕的位置加上蝴蝶結的裝飾。

頭飾（博耐特帽）的畫法

①繪製頭部和輪廓線

畫出頭部的輪廓，在希望戴上博耐特帽的位置，畫出類似髮箍形狀的輪廓線。

②繪製帽緣

以步驟①的輪廓為基礎，畫出博耐特帽一部分的帽檐。以放射狀展開的方式加以繪製。

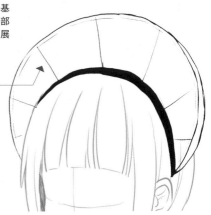

在帽檐的內側，畫出表示為布料接縫處的線。

以從耳朵的正上方向另一邊筆直穿過頭部的線作為基準，畫出輪廓線。

③繪製褶邊

以步驟①的輪廓為基礎，畫出放射狀的褶邊。把從褶邊底部接縫處形成的褶痕模表現出來。

向著頭部黑色輪廓一側畫出褶痕。

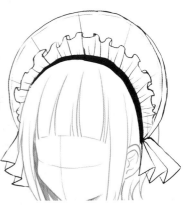

④繪製耳朵旁的裝飾

在博耐特帽的邊端、靠近耳朵的附近，以Z字形繪製織進去的裝飾。

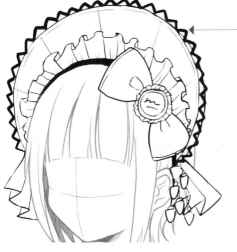

沿著帽檐的形狀，以Z字形的線加上裝飾。

⑥最後修飾完成

撤去頭部的黑色輪廓，仔細畫出蝴蝶結上的斜線以及耳朵裝飾品上的草莓圖樣等細部，這樣就完成了。

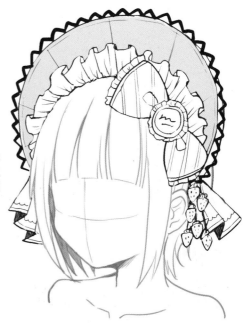

⑤畫上裝飾

把帽緣的邊緣、頭部的蝴蝶結、耳朵旁的飾物畫上去。蝴蝶結的部分，想像著中央裝飾著小圓餅乾的形狀。

蘿莉塔風的單品

古典襯衣

施於襯衣的立領和前身衣片的褶邊，洋溢著復古懷舊的氛圍。色調以突顯清純感的白色和柔和粉紅色為基本款。從領口到胸前加上蝴蝶結，就能加強大小姐印象。

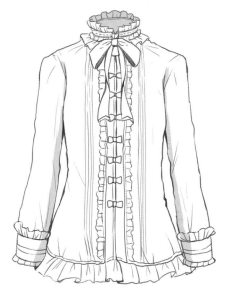

無袖連衣裙

擁有無袖前身片的裙子款式，與連衣裙最大相異點在於，是以裡面一定搭配罩衫等上衣為前提來製作。在蘿莉塔同好間有著「JSK（Jumper skirt）」的簡稱。

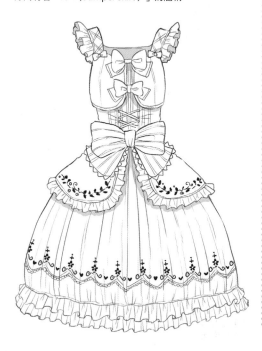

蘿莉塔與哥德蘿莉的差異

哥德蘿莉是「Gothic And Lolita」的簡稱，指的是蘿莉塔時尚結合哥德（P118）以黑色為基調的配色、十字架等灰暗頹廢為主題的時尚。蘿莉塔、哥德分屬兩種不同的風格，卻都是標準歐洲風，以古典裝扮和禮服調性的設計為源流，而且分類很複雜（例如只把蘿莉塔的甜美風色調換成黑色，便稱為黑蘿莉等），不過原本蘿莉塔和哥德是截然不同的時尚風格。

哥德蘿莉示例

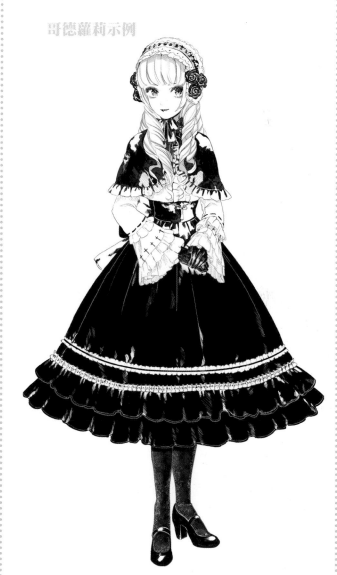

KAWAii 風

以原宿為據點發展出以粉色系和幻想主題為基調的個性風格。以滿到溢出來的少女風,加上幻想又流行的元素,來表現女生心中永遠憧憬的「可愛感」。

精靈風流行穿搭

圖中上衣搭配開襟羊毛衫、雪紡紗裙、膝上襪、運動鞋,包含髮色在內,全身以粉色系的紫色、粉紅色、黃色打造成的時尚穿搭。無論是帽子還是肩背包,都很可愛,透過背上印有天使羽毛圖案等細節,穿出精靈感滿滿的個性派穿搭。

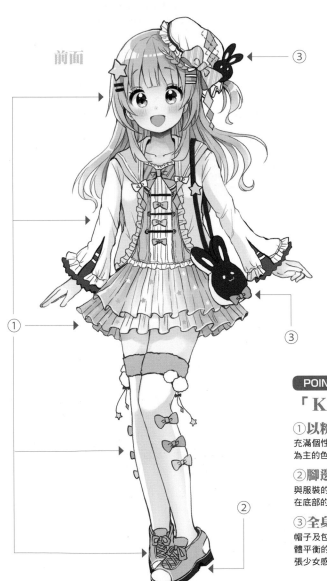

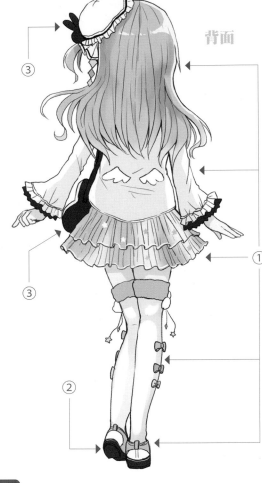

POINT

「KAWAii 風」的重點

①以粉色系統合流行元素
充滿個性又具流行風格正是 KAWAii 風的真髓。運用多種以柔和的粉色系色彩為主的色調,以及加入過多的褶邊和蝴蝶結裝飾,來追求獨一無二的可愛感。

②腳邊以厚重鞋子帶來畫龍點睛的效果
與服裝的可愛形象相反,鞋子主張穿著偏笨重的厚底膠鞋為主。因為把重點放在底部的突兀感,配色和設計無論如何都不要破壞可愛感很重要。

③全身裝戴齊全,隨身攜帶物品小巧不佔空間
帽子及包包等小物也和裝飾的服裝一樣,運用一些有個性的物品,在不破壞整體平衡的基礎上突顯出可愛感。以動物為主題的肩背包等小物,最適合成為主張少女感的亮點。

雪紡紗裙的畫法

① 繪製裙子的輪廓

參考下半身的輪廓，從腰部到大腿畫出裙子的大致輪廓。

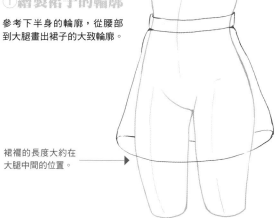

把中央的部分畫成接近「Ω」字形，越向兩端褶皺的內側越敞開，用和緩的弧形繪製出來。

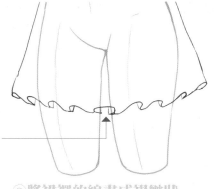

裙襬的長度大約在大腿中間的位置。

② 將裙襬的線畫成褶皺狀

將裙襬的線畫成連續褶皺形狀，來表現褶皺的份量感。為了之後容易畫出折線，把褶皺形狀畫的大一點是重點所在。

③ 繪製重疊布料的線

從腰部向裙襬各個褶皺的方向，畫出布料交互摺疊的線。以每個褶皺的頂點為基準畫線。

只就從中央看到的褶皺，從褶皺的兩端向腰部的方向畫兩條線。

④ 繪製雪紡紗裙的輪廓

畫出重疊在裙子上的雪紡紗布料輪廓。寬幅要比底下的裙子稍微寬一點，長度畫在底下裙子大約 3/4 的位置。

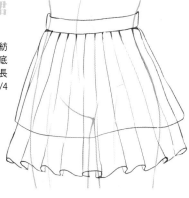

由於雪紡布料是透明的，為了讓底下的裙線呈現出半透明的程度，使用橡皮擦工具擦除，或把上面圖層顏色擦除。

⑤ 仔細繪製雪紡紗裙的褶痕

沿用步驟②、③的順序，在裙襬畫出大的褶皺，往腰部的方向連成線。意識著褶皺與褶皺之間線的間隔盡量一致。

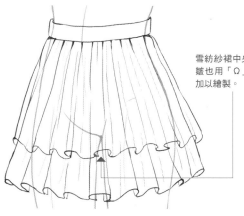

雪紡紗裙中央的褶皺也用「Ω」字形加以繪製。

⑥ 最後修飾完成

畫出在腰部和各個褶皺形成陰影的部分，這樣就完成了。因為是多層布料重疊的裙子，因此陰影面積也會變大。

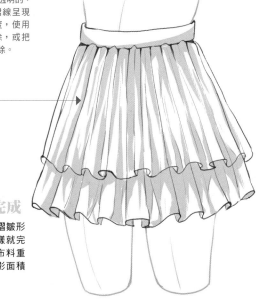

泡泡袖連衣裙的畫法

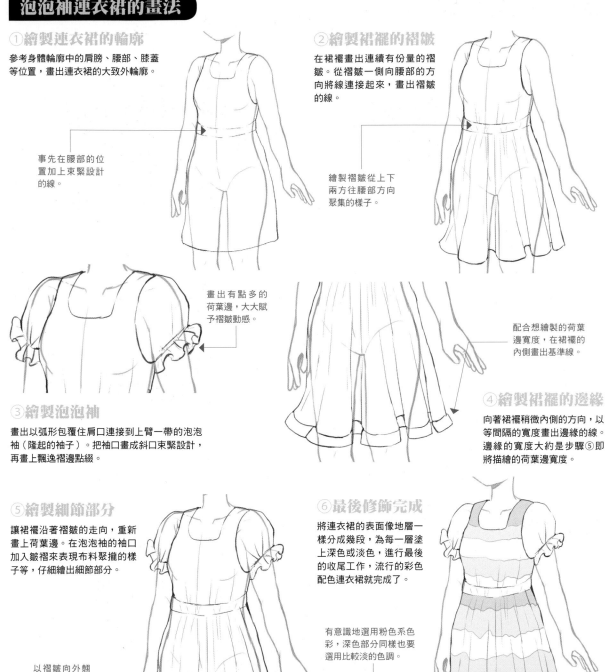

①繪製連衣裙的輪廓

參考身體輪廓中的肩膀、腰部、膝蓋等位置，畫出連衣裙的大致外輪廓。

事先在腰部的位置加上束緊設計的線。

②繪製裙襬的褶皺

在裙襬畫出連續有份量的褶皺。從褶皺一側向腰部的方向將線連接起來，畫出褶皺的線。

繪製褶皺從上下兩方往腰部方向聚集的樣子。

③繪製泡泡袖

畫出以弧形包覆住肩口連接到上臂一帶的泡泡袖（隆起的袖子）。把袖口畫成斜口束緊設計，再畫上飄逸褶邊點綴。

畫出有點多的荷葉邊，大大賦予褶皺動感。

配合想繪製的荷葉邊寬度，在裙襬的內側畫出基準線。

④繪製裙襬的邊緣

向著裙襬稍微內側的方向，以等間隔的寬度畫出邊緣的線。邊緣的寬度大約是步驟⑤即將描繪的荷葉邊寬度。

⑤繪製細節部分

讓裙襬沿著褶皺的走向，重新畫上荷葉邊。在泡泡袖的袖口加入皺褶來表現布料聚攏的樣子等，仔細繪出細節部分。

以褶皺向外翹的角度進行描繪，予以動感。

⑥最後修飾完成

將連衣裙的表面像地層一樣分成幾段，為每一層塗上深色或淡色，進行最後的收尾工作，流行的彩色配色連衣裙就完成了。

有意識地選用粉色系色彩，深色部分同樣也要選用比較淡的色調。

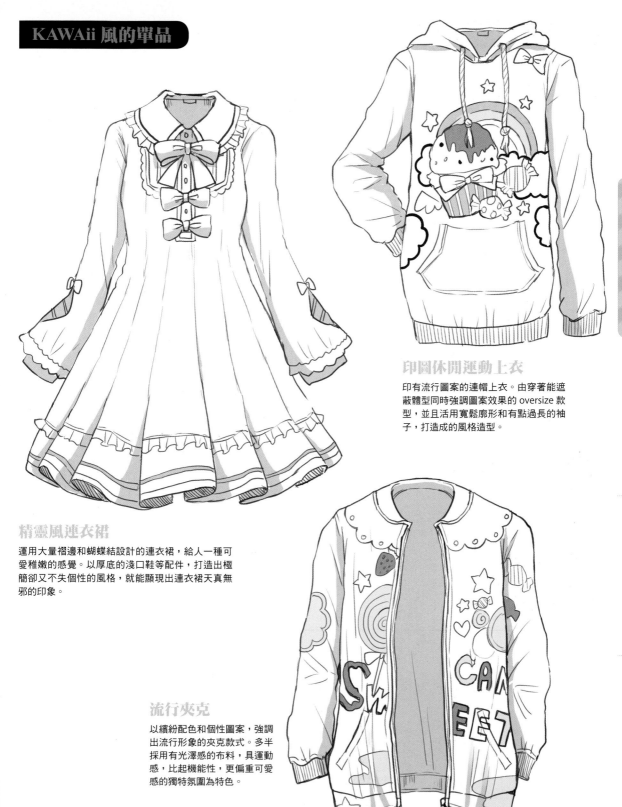

KAWAii 風的單品

印圖休閒運動上衣

印有流行圖案的連帽上衣。由穿著能遮蔽體型同時強調圖案效果的 oversize 款型，並且活用寬鬆廓形和有點過長的袖子，打造成的風格造型。

精靈風連衣裙

運用大量褶邊和蝴蝶結設計的連衣裙，給人一種可愛稚嫩的感覺。以厚底的淺口鞋等配件，打造出極簡卻又不失個性的風格，就能顯現出連衣裙天真無邪的印象。

流行夾克

以繽紛配色和個性圖案，強調出流行形象的夾克款式。多半採用有光澤感的布料，具運動感，比起機能性，更偏重可愛感的獨特氛圍為特色。

可愛系的其他

舉凡適合重視可愛感之可愛系風格的粉色系或糖果主題的化妝道具、髮型與裙子的動態等，在此介紹有助於描繪可愛風格的要素。

化妝道具

化妝包

以粉色系的粉紅色為基調，綴上可愛甜甜圈圖案的化妝包。以搪瓷亮面材質演出些微的成熟感。拉鍊把手上的茶杯造型是重點所在。

口紅

淡粉紅色摻有金粉的唇彩，搭配粉色系點點的口紅。把手部分採用宛如甜甜圈般外型的珍珠和金邊，讓人聯想到糖果糕點的主題。

刷具

在粉紅色底色上加入銀色直條紋的臉部刷具。刷毛部分也是粉紅色，是化妝過程中手邊能顯現可愛的單品。

粉底

粉色系粉紅色、粉色系藍色的直條紋，搭配別具特色的大餅乾圖案粉撲蓋的流行粉底。粉撲無論是本體還是把手都是粉紅色，處處可見可愛的設計。

眼影

以糖果為主題的眼影。加入直條紋和圓點設計，給人可愛的印象。色調選擇粉紅色、黃色、白色這些很女生的顏色。

腮紅

蓋子表面印有甜甜圈圖案的腮紅盒。跟化妝包相反，是以粉色系藍色為基調的設計。內側也不忘加入直條線，是連細節都顧到的可愛設計。

髮型

自然的短髮鮑伯頭

頭髮向內彎，可愛又自然的短髮鮑伯頭。輪廓呈圓弧線條，能給人輕柔的印象，是非常適合可愛系風格的髮型。因為是將脖子線條露出來的清爽髮型，所以也適合活潑傾向的服裝。

即使從後面看，也要呈現出耳朵被頭髮遮住看不見的輪廓是重點。

混合捲髮造型

輕微的內扣線條，搭配髮尾有明顯捲度的混合捲髮造型。讓髮型呈現出蓬鬆感，會給人溫柔的印象，散落在肩上的捲髮，能散發出女性氛圍。推薦古典風格採用。

後面

將捲髮主要畫在頭髮的下側，上側以直髮來進行描繪。

長髮的半盤髮造型

採橫向編髮，讓後腦頭髮顯得清爽的長髮半盤髮造型。加上長髮的女性魅力，編髮給人一種公主般的印象。從精靈系到蘿莉塔系，是適用幅度很廣的髮型。

後面

從耳後編織一部分的頭髮，帶至後腦處。

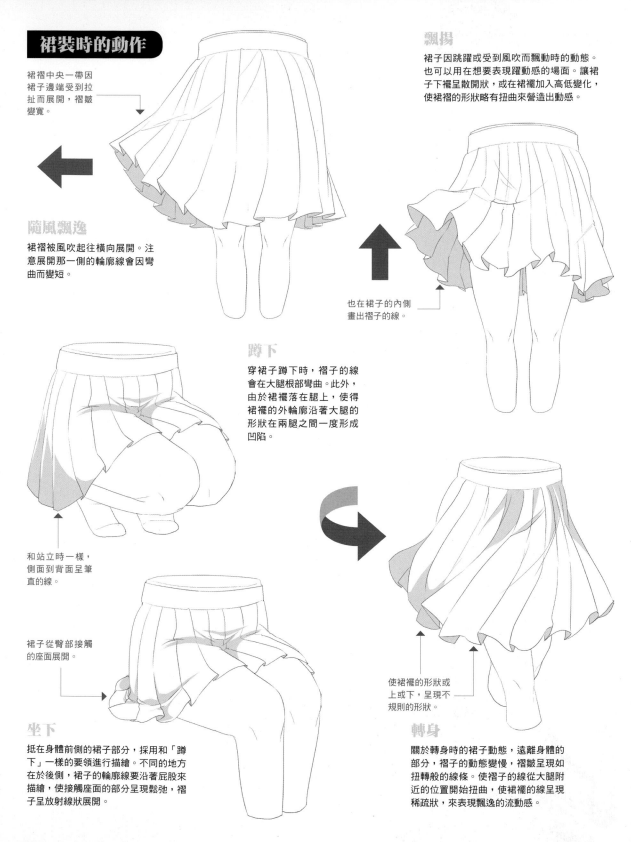

裙裝時的動作

裙褶中央一帶因裙子邊端受到拉扯而展開，褶皺變寬。

隨風飄逸

裙褶被風吹起往橫向展開。注意展開那一側的輪廓線會因彎曲而變短。

飄揚

裙子因跳躍或受到風吹而飄動時的動態。也可以用在想要表現躍動感的場面。讓裙子下襬呈散開狀，或在裙襬加入高低變化，使裙褶的形狀略有扭曲來營造動感。

也在裙子的內側畫出褶子的線。

蹲下

穿裙子蹲下時，褶子的線會在大腿根部彎曲。此外，由於裙襬落在腿上，使得裙襬的外輪廓沿著大腿的形狀在兩腿之間一度形成凹陷。

和站立時一樣，側面到背面呈筆直的線。

裙子從臀部接觸的座面展開。

坐下

抵在身體前側的裙子部分，採用和「蹲下」一樣的要領進行描繪。不同的地方在於後側，裙子的輪廓線要沿著屁股來描繪，使接觸座面的部分呈現鬆弛，褶子呈放射線狀展開。

使裙襬的形狀或上或下，呈現不規則的形狀。

轉身

關於轉身時的裙子動態，遠離身體的部分，褶子的動態變慢，褶皺呈現如扭轉般的線條。使褶子的線從大腿附近的位置開始扭曲，使裙襬的線呈現稀疏狀，來表現飄逸的流動感。

第3章
活潑系的服裝

休閒風

保有女孩可愛氣息的同時，透過採用較隨性的單品，使整體恰如其分地展現輕鬆氛圍的風格。適合想要帶給人活潑新鮮印象時的服裝。

丹寧裙穿搭

由流蘇設計罩衫、丹寧布料裙、側鏤空 T 型帶淺口高跟鞋、迷你肩背包搭配而成的外出穿搭。衣著打扮雖然簡單，帶點成熟感的腳邊突顯出女性氣質。

前面

背面

① ② ③

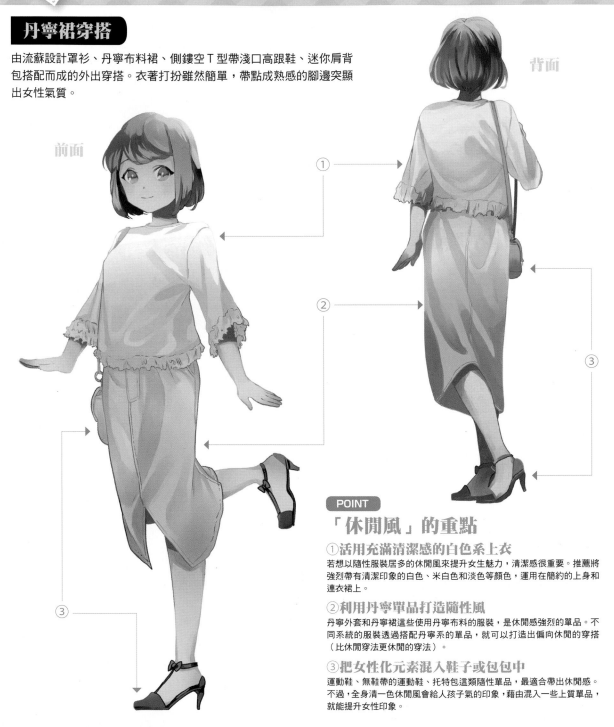

POINT

「休閒風」的重點

① 活用充滿清潔感的白色系上衣

若想以隨性服裝居多的休閒風來提升女生魅力，清潔感很重要。推薦將強烈帶有清潔印象的白色、米白色和淡色等顏色，運用在簡約的上身和連衣裙上。

② 利用丹寧單品打造隨性風

丹寧外套和丹寧裙這些使用丹寧布料的服裝，是休閒感強烈的單品。不同系統的服裝透過搭配丹寧系的單品，就可以打造出偏向休閒的穿搭（比休閒穿法更休閒的穿法）。

③ 把女性化元素混入鞋子或包包中

運動鞋、無鞋帶的運動鞋、托特包這類隨性單品，最適合帶出休閒感。不過，全身清一色休閒風會給人孩子氣的印象，藉由混入一些上質單品，就能提升女性印象。

丹寧裙的畫法

①繪製腰帶

參考下半身的輪廓，用粗一點的輪廓線，在腰部的位置畫出腰帶線。

在中央仔細畫上鈕釦和門襟（隱藏拉鍊的布）。

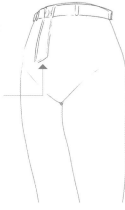

②繪製接縫處的線

從門襟的前方、向身體內側的方向畫線。把兩條極細的線畫到膝蓋上方的長度。

描繪時，想像線條和緩地彎向內側。

側邊的接縫處來到口袋的下方。

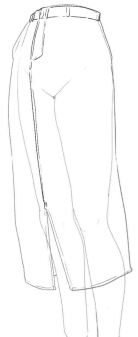

③繪製裙子的輪廓線

從腰帶部分向裙襬的方向，畫出裙襬的外輪廓線。參考接縫處的線，把線畫到小腿肚的正中央。

④繪製皺痕和細部

仔細描繪裙子的皺痕、口袋和側邊的接縫處。皺痕的部分用細線輕輕畫斜線，來表現硬挺的丹寧面料。

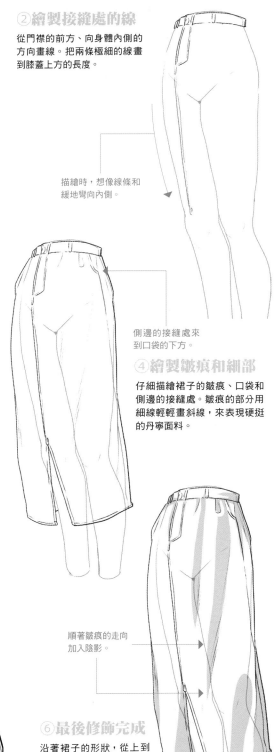

⑤繪製腰部的周邊

畫出腰帶周邊的皺痕。因為是布料拉緊的部分，所以畫出水滴狀的皺痕，並且用粗線畫出短皺痕，來表現面料凹凸深淺變化。

布料以狹窄的間隔聚集，就能形成水滴狀的皺痕。

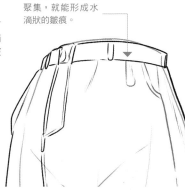

順著皺痕的走向加入陰影。

⑥最後修飾完成

沿著裙子的形狀，從上到下塗上陰影就完成了。加入形狀縱長、較大的陰影，就能呈現出丹寧布料的硬質感。

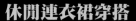

休閒連衣裙穿搭

女孩氣質的白色連衣裙搭配衣襬較短的丹寧外套、運動鞋，
打造出適合春夏的清爽休閒穿搭。透過紅色包包作為亮點，
讓女孩氣息大大提升。

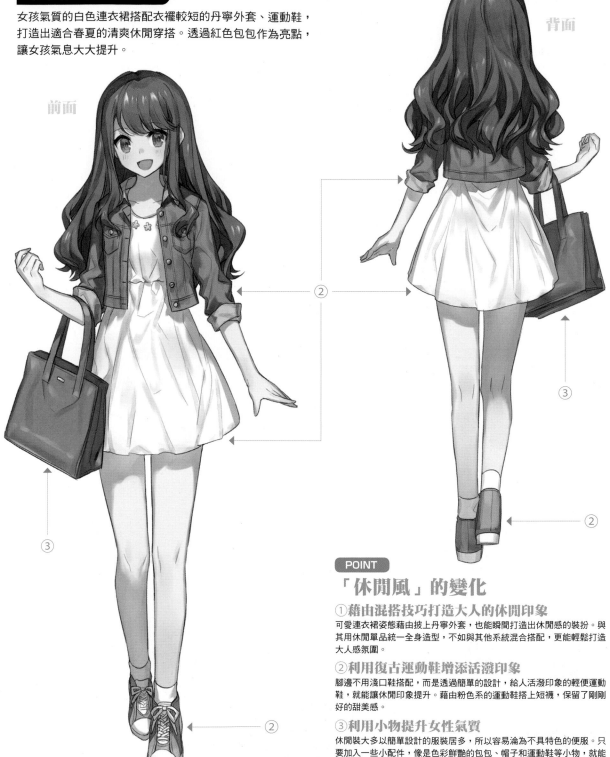

前面

背面

② ② ③ ③

POINT

「休閒風」的變化

①藉由混搭技巧打造大人的休閒印象

可愛連衣裙姿態藉由披上丹寧外套，也能瞬間打造出休閒感的裝扮。與
其用休閒單品統一全身造型，不如與其他系統混合搭配，更能輕鬆打造
大人感氛圍。

②利用復古運動鞋增添活潑印象

腳邊不用淺口鞋搭配，而是透過簡單的設計，給人活潑印象的輕便運動
鞋，就能讓休閒印象提升。藉由粉色系的運動鞋搭上短襪，保留了剛剛
好的甜美感。

③利用小物提升女性氣質

休閒裝大多以簡單設計的服裝居多，所以容易淪為不具特色的便服。只
要加入一些小配件，像是色彩鮮艷的包包、帽子和運動鞋等小物，就能
強調出女性氣質。

丹寧外套的畫法

①繪製頸部和前開襟的線

參考身體的輪廓，從肩膀略上方跨過鎖骨畫出線條俐落的半圓形，繪製出丹寧外套的開襟部分。

配合胸前的形狀將開襟的線畫成八字形。

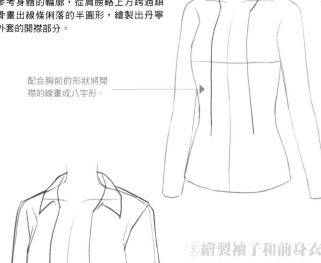

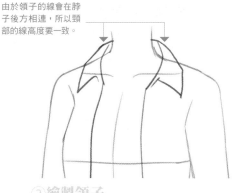

②繪製領子

從頸部後方向右側畫出領子的外側，從開襟的線畫出ㄟ字把線連接起來。左側也以同樣方式，從頸部後方向左側畫線，畫出相反的ㄟ字後把線連起來。

③繪製袖子和前身衣片

繪製身體部分的前身衣片時，先沿著身體曲線畫到胸部頂點為止，接著垂直落下畫線。袖子在手肘的位置捲起，讓反折袖口的周邊輪廓線呈Z字形。

將外套的下襬截短，長度大約在手臂垂放時的手肘位置。

在與輪廓線隔開一點的位置，畫出直向、橫向的接縫處。

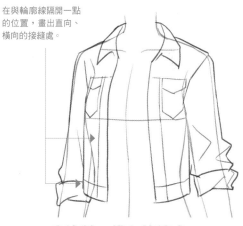

④繪製口袋和接縫處

在前身衣片加入口袋和接縫線。繪製口袋時，沿著胸部的曲線，調整兩邊角度。

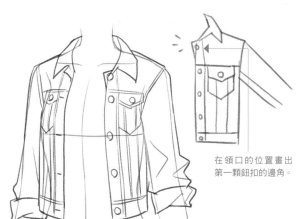

在領口的位置畫出第一顆鈕扣的邊角。

沿著邊緣加入陰影，呈現出丹寧的立體感。

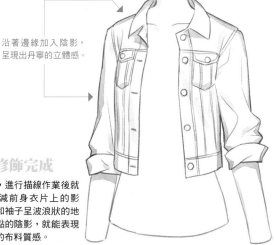

⑤仔細描繪細部

在領子的下方細畫上突起的下領片。修整形狀後，仔細畫出鈕扣、鈕扣部分的接縫處、口袋的接縫處等，來表現丹寧布料的質感。

⑥最後修飾完成

清除輪廓線，進行描線作業後就完成了。縮減前身衣片上的影子，在領子和袖子呈波浪狀的地方加入深一點的陰影，就能表現出丹寧堅實的布料質感。

休閒風的穿搭&單品

丹寧外套

由丹寧布料製成的外套，只要採用版型緊湊的短版款式，即可提升可愛印象。在穿搭的運用上十分廣泛，在為女孩系和酷帥系的穿搭增添隨性感時也很活躍。

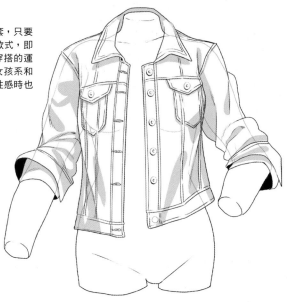

漁夫帽

形狀像把桶子倒過來的帽子。由稍微往下垂的窄帽簷蓋住頭部的廓形，演出隨性又可愛的感覺。是街頭系和戶外系也可以運用的單品。

長裙

修身輪廓恰到好處的緊身長裙。沒有花邊飾物的款式，更強調直線條輪廓感，增添時尚氛圍，便於想要打造大人時尚印象時運用。

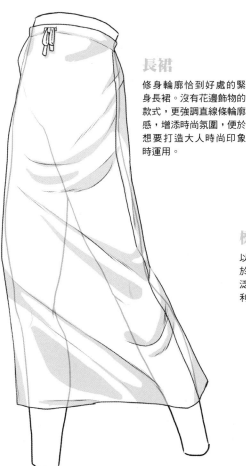

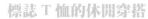

標誌T恤的休閒穿搭

以前面印有標誌的T恤為主角的穿搭。由於標誌T恤本身在休閒風以外上也能被廣泛運用，因此左右整體風格的重點在於，利用扮演配角的下裝或小物。

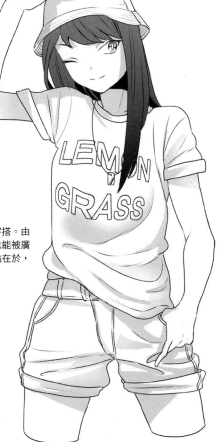

懶人鞋

不用繫鞋帶，只要把腳套入就能穿著的運動鞋款。由於外觀結構簡單，所以顯得腳邊乾淨利落，營造出恰到好處的輕鬆感。

吊袋褲＋T恤

褲子胸前附一塊布和肩帶的吊袋褲，帶給人男孩子氣、時髦高級般印象強烈的單品。吊袋褲本身就很有存在感，裡面就用簡單設計的上衣來搭配。

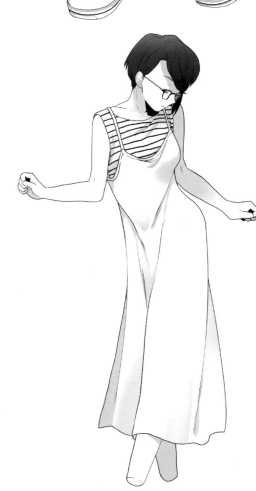

橫條針織衫

橫條針織衫有清潔感，很好搭配，是休閒風穿搭的基本款。如同膨脹感能提升休閒感、藍色帶有海軍風般，可以藉由條紋寬度和顏色穿出不同的風格。

細肩帶連身褲

容易給人男性化氛圍的連身長褲，只要設計成細肩帶造型就能提升女性氣質。如圖示所示範，橫條紋搭配眼鏡能流露知性氛圍一樣，根據搭配的上衣就能立即改變印象也是重點所在。

簡潔休閒風

一面保有適度的隨性感，一面以白襯衫等上質單品打造成強調清潔感的隨性風格。穿衣打扮深受紐約與巴黎等地影響，以簡單又帶有洗練的氛圍為特色。

襯衫＋丹寧褲穿搭

由七分袖白襯衫、窄身牛仔褲、細肩帶背包、艷色高跟鞋營造出充滿清潔感，表現大人味的休閒穿搭。由反折褲管露出的腳部肌膚，演出氣質美感。

前面

背面

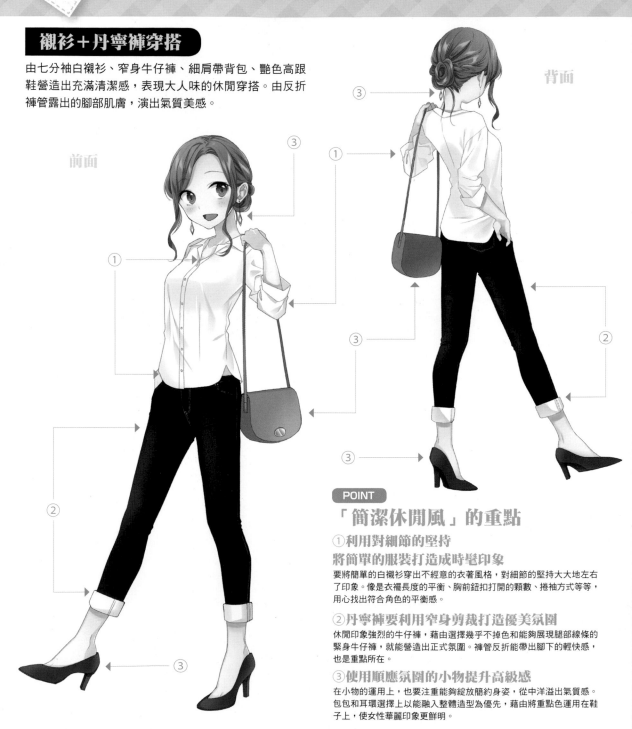

POINT

「簡潔休閒風」的重點

①利用對細節的堅持
將簡單的服裝打造成時髦印象

要將簡單的白襯衫穿出不經意的衣著風格，對細節的堅持大大地左右了印象。像是衣襬長度的平衡、胸前鈕扣打開的顆數、捲袖方式等等，用心找出符合角色的平衡感。

②丹寧褲要利用窄身剪裁打造優美氛圍

休閒印象強烈的牛仔褲，藉由選擇幾乎不掉色和能夠展現腿部線條的緊身牛仔褲，就能營造出正式氛圍。褲管反折能帶出腳下的輕快感，也是重點所在。

③使用順應氛圍的小物提升高級感

在小物的運用上，也要注重能夠綻放簡約身姿，從中洋溢出氣質感。包包和耳環選擇上以能融入整體造型為優先，藉由將重點色運用在鞋子上，使女性華麗印象更鮮明。

緊身牛仔褲的畫法

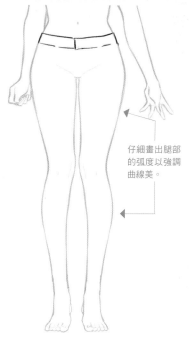

仔細畫出腿部的弧度以強調曲線美。

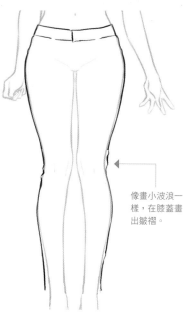

像畫小波浪一樣,在膝蓋畫出皺褶。

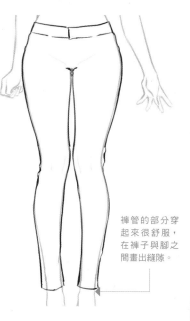

褲管的部分穿起來很舒服,在褲子與腳之間畫出縫隙。

①繪製下半身的輪廓和腰帶

描繪身體的輪廓,細畫上腰帶的位置。為了顯得修長苗條,不要用太寬大的輪廓線繪製腿部。

②繪製外側的輪廓線

因為緊身牛仔褲是貼合腿型的牛仔褲,所以要沿著腿的形狀繪製出輪廓線。膝關節和下襬會有冗餘的布料,讓這些部分稍顯寬鬆。

③繪製大腿內側的輪廓線

大腿內側的輪廓線因布料受到膝蓋拉扯不易有多餘的布料,所以幾乎沿著大腿內側的形狀繪製出輪廓線。

在左右兩邊畫出向大腿中央拉扯的皺痕。

④繪製臀圍的細部

仔細畫出腰帶、鈕扣、腰帶環、口袋、部分拉鍊的細部。在各部分的邊緣用兩條線表現接縫線處的線,就能呈現出立體感。

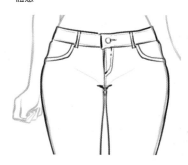

⑤繪製皺褶

在大腿根部和膝蓋畫上拉扯的皺痕。由於緊身牛仔褲的臀圍特別突出,所以向中央仔細畫上細橫線。

⑥最後修飾完成

畫上細部、腿部的輪廓線,並在皺痕上加上陰影就完成了。緊身牛仔褲因為貼合身體所以皺痕較淺,不要過度強調立體感地將陰影畫得淡一點,。

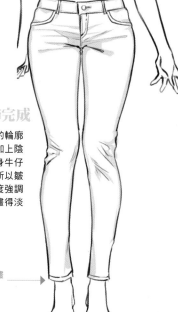

褲管也用兩條線畫出接縫處的線。

女用襯衫的畫法

①繪製內搭衣的細肩帶

以上半身的輪廓為基礎，畫出內搭衣的細肩帶背心。沿著身體曲線貼合，畫出細肩帶背心的輪廓線。

只有腰圍的位置，布料稍微聚攏形成皺褶。

②繪製襯衫的輪廓線

在畫女用襯衫的輪廓線時，胸部頂點要畫到與布料接觸的程度，其他則畫得比身體大。

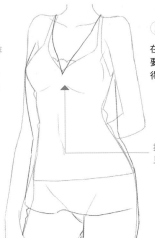

把領口畫低至稍微可以窺見吊帶背心的程度。

衣領的線在脖子附近向下輕微凹陷。

③繪製衣領

畫出上領。由於領口呈深 V 狀，所以領口形狀比普通襯衫來得敞開。

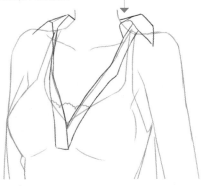

④繪製袖子和衣襬

袖子的輪廓線要畫得比從肩膀到手肘的手臂輪廓來得大。在下襬部分畫入鬆弛下垂的皺褶。

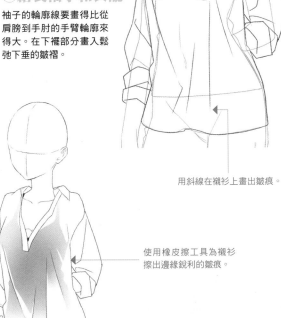

用斜線在襯衫上畫出皺痕。

透出外面的部分用黑色，透明部分用灰色，重複塗上薄薄的白色。

使用橡皮擦工具為襯衫擦出邊緣銳利的皺痕。

⑤為細肩帶背心上色

為了呈現出罩衫的透明感，將細肩帶背心塗黑，塑造成帶有大人感的黑色內搭衣。

⑥最後修飾完成

使用橡皮擦工具消除細肩帶背心，表現輕微浮現在襯衫上的朦朧效果，這樣就完成了。

簡潔休閒風的穿搭&單品

無袖蕾絲上衣

施於胸口和下襬的蕾絲，加強了女性化印象的無袖蕾絲上衣。讓肩口帶點份量感，是讓手臂周圍顯得纖細的設計。

蝴蝶結袖罩衫

蝴蝶結裝飾在袖口作為亮點，是件看起來很可愛的罩衫。面料光滑柔順，形成美麗的褶皺，別具特色的寬鬆廓形顯露氣質的同時，還帶有適度的放鬆感。

淺口低跟鞋

鞋跟高度恰到好處的淺口低跟鞋。廓形偏向有女人味，腳趾處採用圓頭設計的鞋款，能帶給別人溫柔可愛的印象。

踝帶高跟涼鞋

將綁帶繞過腳踝一圈的涼鞋款式。踝帶的設計在視覺上有畫龍點睛的效果，並藉由強調出腳脖子，讓腿部整體看起來更細長。

寬褲穿搭

以引人注目的彩色條紋寬褲為主角，大人味的個性派穿搭。藉由一字領層次罩衫增添甜美感，搭配適用於正式場合的包包，以增添高雅氣質，維持乾淨簡潔的氛圍。

美式風

以牛仔褲和格子衫為代表,大量採用美式隨性風的穿衣風格。可說是休閒時尚的代名詞,依據不同的穿搭方式,既可以穿的粗野也能穿出乾淨簡潔的氣質,具備高度的泛用性。

格子襯衫綁腰穿搭

素面的白色T恤搭配緊身牛仔褲,再以紅色格子襯衫綁腰的美式風格。由可愛的黑色針織帽搭配踝靴,打造成休閒感提升的穿著打扮。

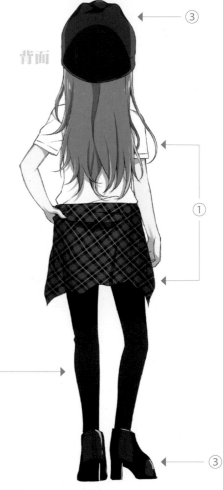

背面

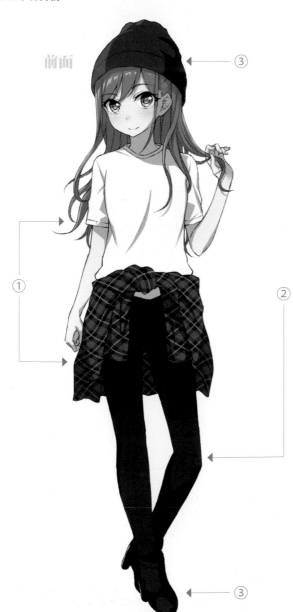

前面

POINT

「美式風」的重點

①基本元素是隨性＆簡約

T恤和格子襯衫皆為美式風的王道單品。整體穿搭越簡單越能顯現沉穩感,營造出大人感氛圍。印有標誌或圖案的T恤也是美式風的基本單品。

②下半身選擇緊身款式就能打造出女性印象

象徵美式風格的牛仔褲,只要選擇緊身簡潔的款式,就能打造洗練的印象,突顯上身的隨性魅力。用短靴做搭配,也能展現女性惹人憐愛的一面。

③利用畫龍點睛的小物來混入女孩感元素

利用針織帽、短靴等可愛造型的小物搭配服裝,不只能營造出隨性感,還能展現可愛氣質。希望收斂腳邊線條時,搭配淺口鞋或短靴也很有效果。

T 恤的畫法

①繪製領口的線

畫出上半身的輪廓，像通過鎖骨和胸部上側一樣，畫出領口的線。

因為會對 T 恤形狀產生大的影響，所以要仔細修整胸部周邊的形狀。

②繪製袖子

畫出袖子的輪廓線。因為是輕薄舒適好穿的衣服，所以要沿著身體曲線描繪，讓袖口稍微浮在線條外。

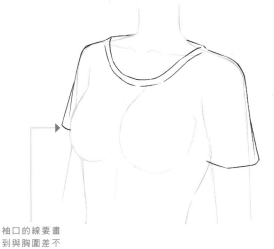

袖口的線要畫到與胸圍差不多的高度。

③繪製胴體的部分和皺褶

畫胴體的部分時，從腋下到胸部的頂點為止沿著胸部的形狀畫線。胸部的下側，畫出布料輕微拉扯般略微浮起的輪廓線。

胸部的陰影若從上往下看，要畫成開口向上的弧形。

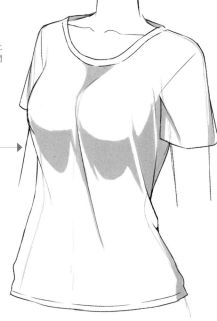

由於布料往胸部頂點方向拉扯，所以要在胸部中間加入又大又深的皺褶斜線。

④最後修飾完成

在胸口、胸部下方以及腋下加入陰影就完成了。因為是簡單的衣服，所以重點在於細部不要加入過多的陰影，只需強調身體凹凸明顯的部分。

襯衫綁腰的畫法

袖子的皺痕朝向中央
打結處，呈流線型。

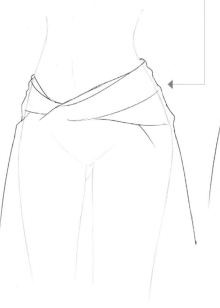

從底下伸出來的
袖子，要畫成跑
到下面的樣子。

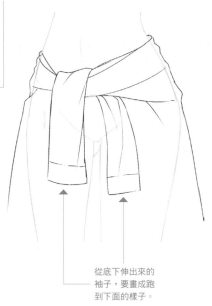

① 繪製下半身的輪廓

在腰部到膝蓋上方左右的範圍，畫出下半身的輪廓。把骨盤畫得寬一點，在腰部到腿部營造出帶有份量感的輪廓。

② 繪製臀圍的線

像是從腰部的骨頭上方纏繞般，畫出綁在腰上的襯衫輪廓。在中央的位置畫出交叉的布料。

③ 繪製綁起來的袖子

畫出在中央綁結的袖子前端。將前面的袖子繪成從上方覆蓋，後面的袖子從底下伸出。

在填入紋理圖樣時，注意別讓格紋圖樣過度傾斜。

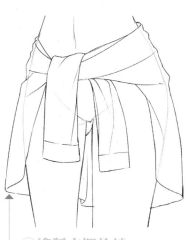

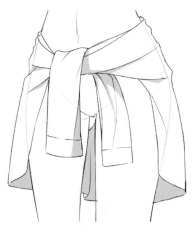

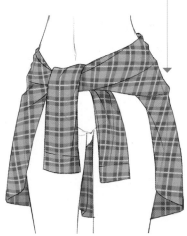

④ 繪製衣襬的線

蓋住腰部周圍的部分大約是襯衫肩膀到前身衣片的部分。像懸掛在大腿上一樣，畫出兩側的布。

將衣襬的線往後側畫，畫成看起來像是沒有前面的裙子。

⑤ 繪製陰影

在袖子的打結處、皺褶的下側、衣襬的內側加上陰影。先加入圖案較不容易掌握陰影的形狀，所以先把陰影給畫上。

⑥ 最後修飾完成

左右兩邊的布、前後打結的袖子、衣襬內側 5 個地方，用不同的角度填入格子紋理圖樣就完成了。

美式風格的穿搭＆單品

針織衣

將針織裁剪面料縫製成型的服裝總稱，主要指沒有印製圖案，布料輕薄，套頭的毛衣或襯衫類型。依據領口的形狀，而有各種不同的款式，直接單穿可以打造成有清爽感的著裝。

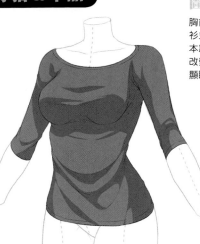

圖案 T 恤

胸前有圖案的 T 恤與格子襯衫並列為美式風格的頂尖基本款。氛圍會隨著印圖品味改變，在美國很常見到大又顯眼的圖標設計。

丹寧迷你裙

以丹寧材質製成的迷你裙，是兼具休閒感與女性氣質的單品，活躍於各種穿搭中。硬挺的質感以及具有和牛仔褲相同的細節，與美式風格之間的速配度超群。

丹寧男友褲

看起來像男生穿的牛仔褲類型，以稍微寬鬆不容易顯現體形的廓形為特色的牛仔褲。除了能穿出男孩風，只要刻意搭配女性化又洗練的穿搭，就能呈現自然不造作的氛圍。

相較於展現隨性感的上半身，下半身選擇緊身迷你皮裙，多點收斂效果。

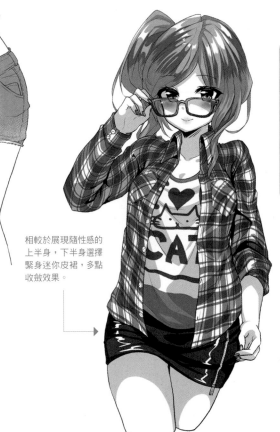

踝靴

長度到腳踝的高度，帶有女性鞋子柔美線條的短靴。兼具短靴與淺口高跟鞋雙方的優點，具有很高的泛用性，不需要特地挑選下半身服裝，也能適用各式各樣的穿搭。

格子衫穿搭

利用眼鏡等配件小物當作亮點，上半身很正統地在圖案 T 恤上披上格子衫的美式穿搭。襯衫裡面內搭一件大領口的上衣，就能讓整體造型增添清爽時髦的印象。

名媛風

參考國外名媛的假日穿著，休閒卻能在不經意間流露出高級感的風格。能在隨性和有型之間取得平衡，表現高一檔次的華麗感很重要。

馬克西裙穿搭

由腰帶束腰設計的無袖連衣裙、穆勒鞋、淑女款太陽眼鏡、手抱古典包，打造出名媛風格。大片背部露膚和臀部曲線，是增強女性印象的奢華裝扮。

背面

前面

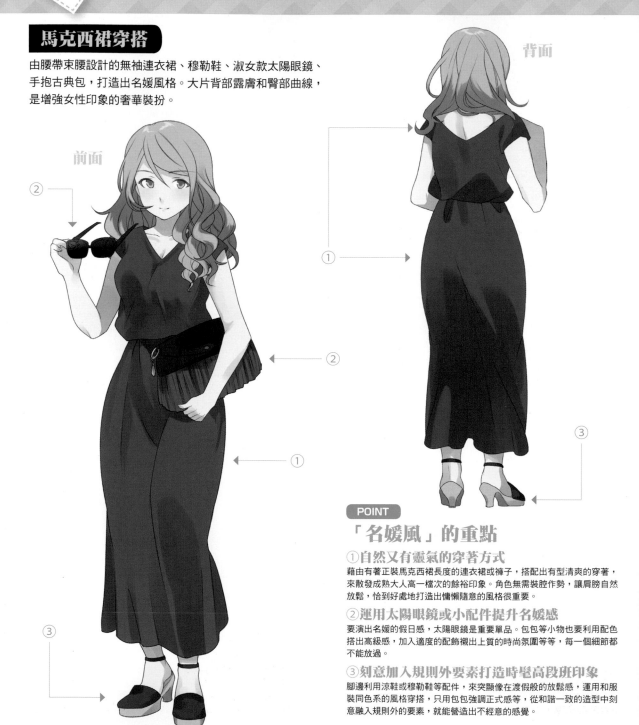

② ② ① ③ ① ③

POINT

「名媛風」的重點

①自然又有靈氣的穿著方式

藉由有著正裝馬克西裙長度的連衣裙或褲子，搭配出有型清爽的穿著，來散發成熟大人高一檔次的餘裕印象。角色無需裝腔作勢，讓肩膀自然放鬆，恰到好處地打造出慵懶隨意的風格很重要。

②運用太陽眼鏡或小配件提升名媛感

要演出名媛的假日感，太陽眼鏡是重要單品。包包等小物也要利用配搭出高級感，加入適度的配飾襯出上質的時尚氛圍等等，每一個細節不能放過。

③刻意加入規則外要素打造時髦高段班印象

腳邊利用涼鞋或穆勒鞋等配件，來突顯像在渡假般的放鬆感，運用和服裝同色系的風格穿搭，只用包包強調正式感等，從和諧一致的造型中刻意融入規則外的要素，就能營造出不經意的感覺。

馬克西連衣裙的畫法

①繪製全身的輪廓

馬克西連衣裙會覆蓋身體全部，所以穿上衣物的人物也以全身的輪廓來描繪。

②繪製上身部分的線

畫出領口呈 V 字型的上身輪廓。腰部的位置因為有胴體部分的拼接片，所以胸部以下有著比身體輪廓更多的餘裕，讓腰圍的部分線條呈現彎曲。

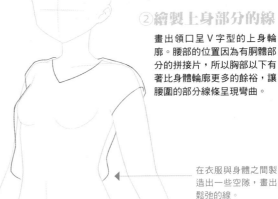

在衣服與身體之間製造出一些空隙，畫出鬆弛的線。

④繪製拼接片的線

在拼接部分細畫上略呈波浪狀的線，表現腰圍部分布料彎彎曲曲的模樣。在裙子根部細畫上八字型和水滴型的皺痕。

在拼接布的正下方畫出皺痕的線。

③繪製裙子部分的線

從上半身的拼接部分開始繪製裙子的輪廓線。一邊沿著身體的輪廓，一邊畫出和緩的曲線，裙襬的部分畫出分成段狀的褶皺。

也在拼接部分的下側加上陰影。

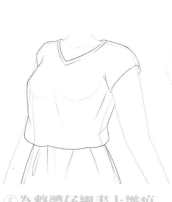

⑤為整體仔細畫上皺痕

上半身部分，在胸口和腋下加上皺痕，以呈現出身體的曲線。裙子的部分，參考身體的輪廓，在大腿最粗的部分、大腿內側部分細畫上皺褶。

⑥最後修飾完成

在皺褶之間產生的空隙、胸部下側等處，加入陰影就完成了。馬克西連衣裙布料輕薄，動時容易產生飄逸動感，所以腿的形狀會透過連衣裙浮現出來。

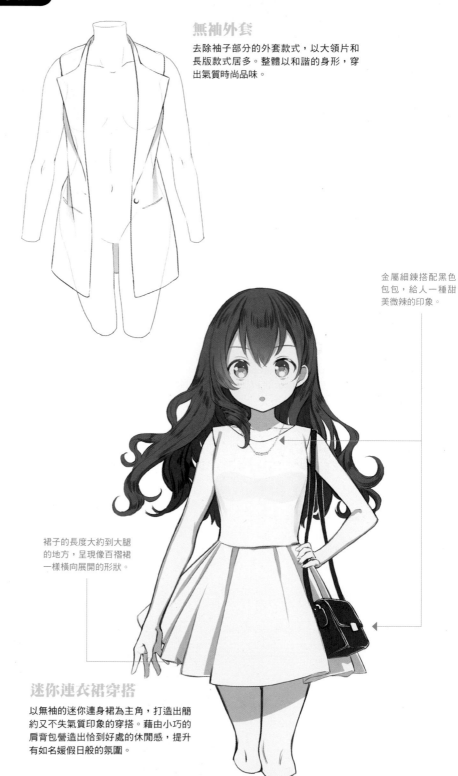

無袖外套

去除袖子部分的外套款式，以大領片和長版款式居多。整體以和諧的身形，穿出氣質時尚品味。

金屬細鍊搭配黑色包包，給人一種甜美微辣的印象。

成套搭配

使用了相同材質和圖樣製成的上下身套裝。上下身也可以分開穿搭，單獨穿用的個性單品只要搭配成套，也能輕鬆創造統一感，帶給人洗練的印象。

裙子的長度大約到大腿的地方，呈現像百褶裙一樣橫向展開的形狀。

迷你連衣裙穿搭

以無袖的迷你連身裙為主角，打造出簡約又不失氣質印象的穿搭。藉由小巧的肩背包營造出恰到好處的休閒感，提升有如名媛假日般的氛圍。

淑女款太陽眼鏡

保護眼睛免受太陽傷害的太陽眼鏡，經典大框太陽眼鏡可以提升配戴者的時髦氛圍。搭配氣質簡約的打扮當作亮點，就不會失敗。

肩背包

背於單側肩上的包款。以皮革材質居多，拆下背帶後亦可當作手提包使用。垂直側背給人輕鬆感，斜背時把肩帶縮短，讓包包與身體貼合，就會顯得很有型。

楔型涼鞋

以份量感十足的厚底為特色的涼鞋，具有使全身比例變好的效果。因為很自然地在腳邊產生出一個重點，所以與長版個性下身的搭配度很高。

使用讓人可以看到眼睛形狀的淺色太陽眼鏡，來強調復古感。

藉由把褲管反折，顯現腿部修長以及清爽印象，打造時尚休閒感。

高腰褲穿搭

藉由把上衣塞進褲子，就有拉長腿部線條效果的高腰褲。褲管反折搭配無袖上衣的組合，增添了輕閒印象，使整體穿搭散發復古韻味又不失銳利感。

辣妹風

以強調眼神的妝容或有點誇張的髮型為特色的風格。在辣妹風中存在著各式各樣的系統，目前以成熟大人裝扮為基調，藉由露出肌膚等強調性感和帥氣氛圍蔚為主流。

削肩上衣緊身牛仔褲穿搭

以大膽地露出肩膀的削肩上衣，大腿間有縫隙、褲身貼合腿形的緊身牛仔褲為主，用草帽與楔型涼鞋組合成清爽性感的辣妹風穿搭。頸部和手腕的飾品，適度地為簡單配色增添亮點。

前面

③

①

②

③

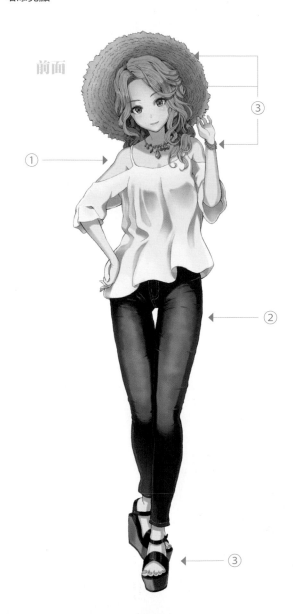

背面

③

①

②

③

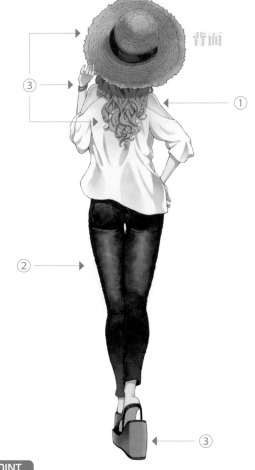

POINT

「辣妹風」的重點

①製造露出肌膚的部位來打造性感

辣妹風可大略分成性感系、摩登系、可愛系，性感系的穿搭以露出肩膀、肚子、腳等女性部位的穿法為主。如果穿著寬褲，上身就用削肩上衣展露肩膀，如果穿著長袖上衣，就用短褲等來露出雙腿等，透過製造露出肌膚的部位來增添性感。

②利用下身展現美腿

性感系辣妹的丹寧，以恰到好處的掉色，休閒風傾向的服裝為基本。展露腿部線條的同時，讓臀部看起來小巧集中，尤其受到腿派的喜愛。另一方面，利用高腰寬褲展現腿長的穿搭也很有效果。

③妝容和髮型不馬虎，也要活用小物

辣妹風穿搭不只服裝，連化妝、髮型都要精心打造很重要。配件小物如楔型涼鞋（厚底）、短靴、草帽等，都是為華麗感增色不少的辣妹風單品。

削肩上衣的畫法

①繪製身體和肩帶

畫出身體的輪廓，在肩膀的根部上畫出肩帶。若是大胸部的情形，帶子受到拉扯，會稍微往左右兩邊打開。

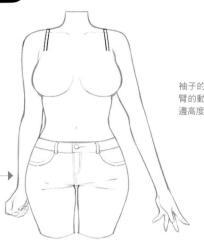

衣襬的高度在稍微垂掛在褲子上的位置。

②繪製胸口和肩口的線

繪製胸口時，從腋下根部略下方起畫出略微彎曲的曲線。袖子也從相同的位置開始，以掛在兩隻手臂中間的感覺畫線。

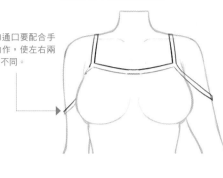

袖子的通口要配合手臂的動作，使左右兩邊高度不同。

也在袖子上加入一些皺褶。

③繪製上身的輪廓線

由於布料柔軟輕薄，所以胴體的輪廓線不要從胸部突然落下，而是畫成稍微彎曲的線。

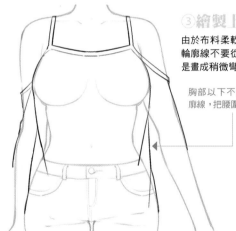

胸部以下不沿著身體的輪廓線，把腰圍畫得寬一些。

④仔細繪製細部

以縱向的線為中心，細畫上皺褶。上胸部分因胸部挺起所以要減少皺褶，從下胸部分到衣襬，加入多一點的皺褶。

從正面看到構圖時，胸部的陰影要塗到胸部頂點偏上側的位置。

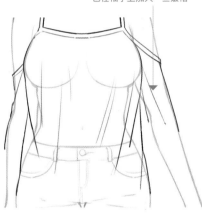

在肘關節的略下方畫出袖口。

⑤繪製袖口和衣襬

在覆蓋腰部的位置畫出衣襬。因為質料薄，所以用不規則狀，畫出衣襬受胸部拉扯般的形狀。

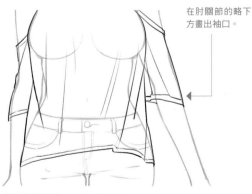

⑥最後修飾完成

以胸部的下部為中心，在袖子的內側和皺褶之間加入陰影就完成了。讓胸部的陰影帶有朦朧的暈染效果，就能打造出立體又性感的印象。

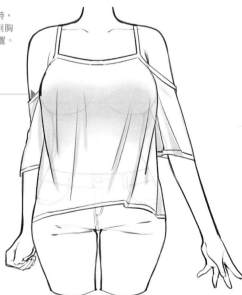

寬褲的畫法

①繪製褲子的輪廓線

沿著下半身的形狀，畫出寬褲的輪廓線。因布料柔軟，所以讓臀部與褲子形狀貼合在一起，從大腿到腳踝畫出寬鬆的線。

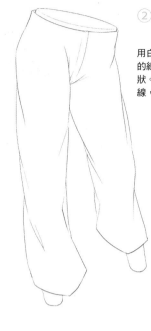

褲襬的寬度大約是腳的兩倍。

②消除身體的線，觀察整體平衡

用白色填滿褲子的部分，使身體的線消失不見，並修整褲子的形狀。不符合平衡時，顯示身體的線，來調整原圖的形狀。

③消除繪製腰帶位置的線

消除腰帶重疊位置上的褲子主線，以畫出腰帶。因為是細腰帶，所以保留上側邊緣的線。

④繪製腰帶和腰帶環

在中央加入扣具，左右兩邊加上腰帶環，繪出腰帶。腰帶環的位置參考大腿中心線之上。

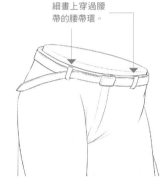

細畫上穿過腰帶的腰帶環。

⑤仔細繪製皺褶

仔細畫上穿過兩腿中央的褲子折線和大腿上的皺痕。在腰帶環的下方細畫上折線。

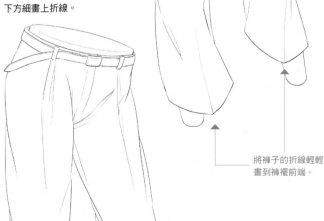

將褲子的折線輕輕畫到褲襬前端。

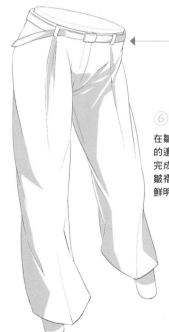

為了不讓腰帶懸浮起來，適度地為腰帶加上陰影。

⑥最後修飾完成

在皺褶、褲子的內側、腳的邊端等處，畫上陰影就完成了。因為布料柔軟，皺褶的形狀也要留意畫成鮮明躍動的立體形狀。

辣妹風的單品

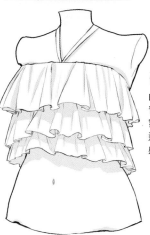

蕾絲雕花上衣

整體由透明蕾絲製成的上衣。搭配細肩帶背心等的內搭衣，藉由肌膚透過蕾絲的部分和內搭衣透過蕾絲的部分，展現不同的表情，清涼氣質與性感兼具。

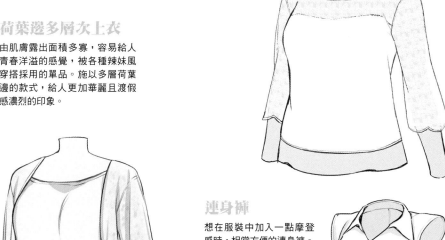

荷葉邊多層次上衣

由肌膚露出面積多寡，容易給人青春洋溢的感覺，被各種辣妹風穿搭採用的單品。施以多層荷葉邊的款式，給人更加華麗且渡假感濃烈的印象。

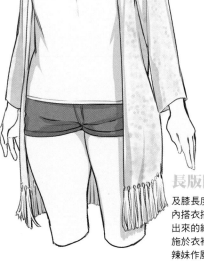

連身褲

想在服裝中加入一點摩登感時，相當方便的連身褲。除了可以單穿外，解開上身幾顆鈕扣，大膽地露出無肩背心等內衣也非常有型。

長版開襟羊毛衫

及膝長度的羊毛衫，不需挑選與內搭衣搭配的單品，藉由被強調出來的縱長線條突顯女性印象。施以衣襬的流蘇設計，也能增加辣妹作風的活潑印象。

寬褲

輪廓寬大的褲子，是最適合打造個性風格的單品。搭配短版上身，很容易穿出俐落感，印有圖案的款式，更能增添時尚氛圍。

草帽

用稻麥桿等天然草料編織而成的遮蔽物，所謂的麥桿帽。是想穿出夏日風格時最適合的單品，透過與散發輕鬆感的服裝搭配，提升了渡假感。

街頭風

可以說是從街頭自然發生並流行起來，形成次文化集合體的風格。其中受到濃厚的嘻哈文化和滑板文化影響，偏好帶有男性酷帥感與寬鬆感的單品。

飛行夾克＋裙子穿搭

穿著印有標誌的上身、膝上緊身短裙，再披上一件軍人風夾克。運動風的鴨舌帽搭運動鞋，再將小型拉鍊別在身上，打造成開朗活潑的穿搭。

前面

背面

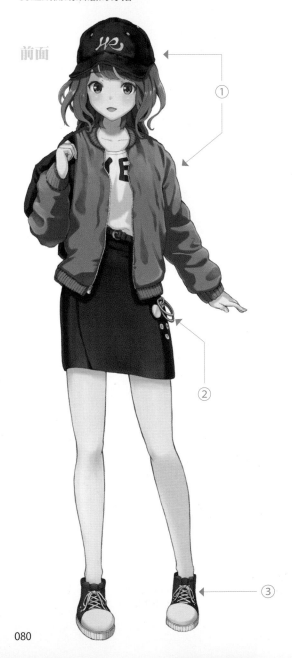

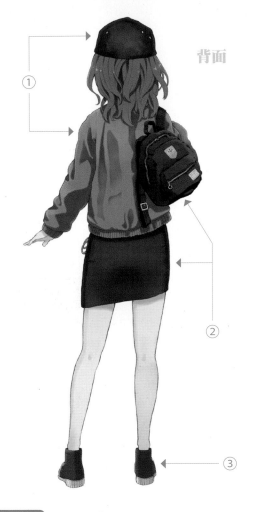

POINT

「街頭風」的重點

①以男孩風的單品為中心
棒球帽、寬鬆上衣、隨性氛圍的飛行夾克等配件，具有男性粗野風情，是表現街頭感最適合不過的單品。

②不經意地下功夫也能表現女孩味
像是搭配小巧的拉鍊和高腰緊身短裙等，在男性裝扮中下點功夫，加入一些女孩兒要素，就能絕妙地增添可愛氛圍。

③腳下的運動鞋是不敗組合
鞋子最偏好帶給人活潑印象的運動鞋。配上在身體比例上略顯粗獷的設計或尺寸，瞬間提升了酷帥氛圍。

飛行夾克的畫法

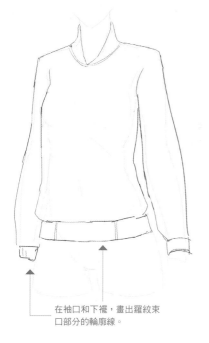

在袖口和下襬，畫出羅紋束口部分的輪廓線。

在胴體的中央畫出拉鍊的線。

①繪製衣服的輪廓線

畫出上半身的輪廓，像包覆住肩膀、手臂、上半身胴體的線一樣畫出輪廓線。

②繪製接縫處的線

在肩口的接縫處畫出兩條連接胴體與袖子布料的線，呈現出立體感。

③繪製皺褶和口袋

在袖子加入斜向的皺褶，在胸部下方細畫上膨起的布料皺褶等細部皺褶。在胴體左右兩側畫上口袋口。

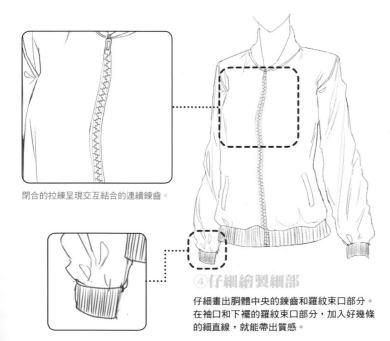

閉合的拉鍊呈現交互結合的連續鍊齒。

④仔細繪製細部

仔細畫出胴體中央的鍊齒和羅紋束口部分。在袖口和下襬的羅紋束口部分，加入好幾條的細直線，就能帶出質感。

下襬拼接處附近，布料凸起形成陰影。

⑤最後修飾完成

在頸部、肩口、袖子等布料密集、重疊的部分，加上陰影就完成了。

高筒運動鞋的畫法

①繪製鞋底的輪廓線

畫出腳尖，從腳趾頭開始沿著腳跟的外圈，畫出鞋底的輪廓線。

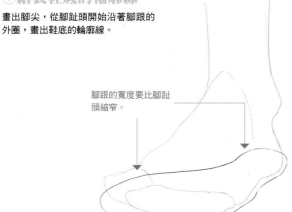

腳跟的寬度要比腳趾頭縮窄。

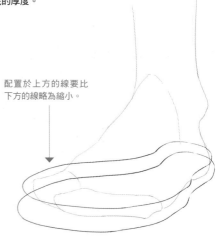

配置於上方的線要比下方的線略為縮小。

③繪製鞋子的布

沿著腳的形狀，畫出鞋面（蓋住腳趾的布）、鞋舌（蓋住腳背的布。內襯）、側面的布。

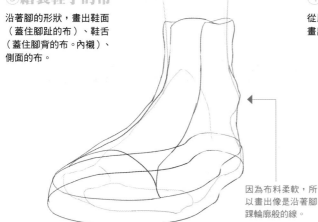

因為布料柔軟，所以畫出像是沿著腳踝輪廓般的線。

④繪製鞋眼

從腳脖子到腳尖，等間隔地畫出穿鞋帶的孔洞（鞋眼）。

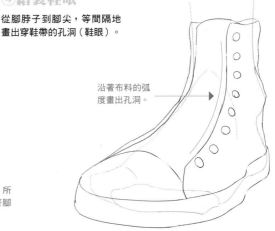

沿著布料的弧度畫出孔洞。

⑤繪製鞋帶

以縱橫交錯在鞋眼之間的方式，畫出交叉的鞋帶線。注意越接近腳尖，鞋帶角度越呈現水平。

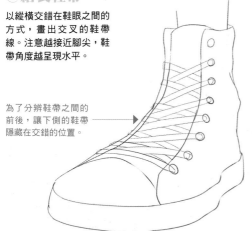

為了分辨鞋帶之間的前後，讓下側的鞋帶隱藏在交錯的位置。

⑥最後修飾完成

把鞋帶畫成蝴蝶結綁法。在布料的折線和相接處加上陰影，沿著鞋底輪廓線仔細畫上粗線等的線條設計，這樣就完成了。

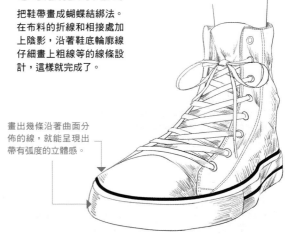

畫出幾條沿著曲面分佈的線，就能呈現出帶有弧度的立體感。

街頭風的單品

棒球帽

前側有帽簷的棒球帽。相當男性化的單品，光是戴上這個，就可以一口氣提升街頭感。一般的棒球帽前面都有圖標。

軍裝 T 恤

加入不規則迷彩紋樣的 T 恤。不只適合裙子、短褲這類女性服裝，搭配牛仔褲也很好看，是街頭感強烈的單品。

一件式休閒運動上衣

長度大約到大腿的位置，棉料材質的一件式長上衣。在袖子和腹部周圍間畫出許多皺痕，帶出柔軟寬鬆的質感，就能營造出隨性可愛的氛圍。

體育場夾克

防寒性高的男孩風外套。不管是搭配褲子還是裙子，都十分不錯，光是披在休閒服裝上，就能打造偏街頭的穿搭印象，是萬能百搭的單品。

運動風

Lessons 07

把當作運動服裝使用的單品，融入在穿著打扮中的穿衣風格。具有健康正面印象，把運動品牌的標誌或是側面裝飾線，當作亮點加以活用也是一大特色。

連帽外套運動休閒穿搭

線條裝飾連帽運動外套、短款運動背心、側邊直條紋彈性緊身九分褲與高機能運動鞋的組合，給人愛運動的印象，也可以當成平常服裝穿的運動休閒風（Athleisure※）穿搭。

※Athleisure 是兩個單字的結合，Athletic（運動的）+ Leisure（休閒的），把運動服加入上街裝扮中的風格。

前面

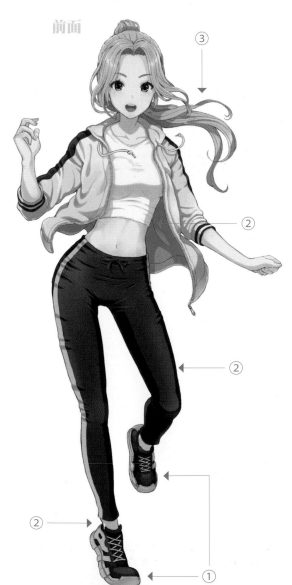

③

②

②

②

①

背面

③

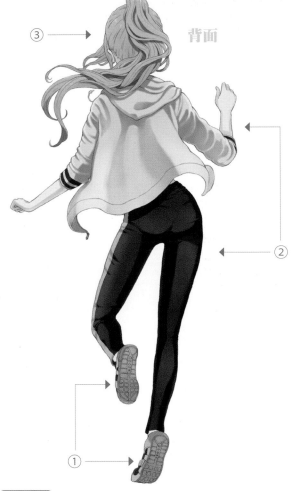

②

②

①

①

POINT

「運動風」的重點

①利用運動鞋帶出腳下的輕鬆感

選擇鞋子的重點在於，使用慢跑鞋或運動鞋等輕快鞋款。其中還有將機能性表現在設計上的高機能運動鞋，藉由挑選鮮艷配色當作亮點，也會使整個穿搭變得有趣許多。

②利用苗條的輪廓消除邋遢感

只要選擇坦克背心、有伸縮性的褲子等展現苗條身形的服裝，就算身穿運動衣，也能營造出女人味和有型的氛圍。小露手臂、腹部、腳脖子等部位，就能展露健康性感的形象。

③有動感的髮型更顯活潑印象

如果是長髮角色，將髮束綁成容易產生動感像是馬尾等造型，對於開朗活潑的演出也很有效果。不妨讓髮梢帶有空氣般的流動感，來表現輕盈感。

連帽外套的畫法

①繪製連帽外套的輪廓線

畫出上半身的輪廓，沿著手臂、胸部、腰部等身體曲線，畫出連帽外套軀幹部分和袖子的輪廓線。

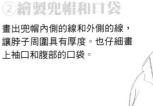

胸部周圍要讓身體曲線有如凸起般，下襬附近要隔開一點縫隙，使布料顯得冗餘。

②繪製兜帽和口袋

畫出兜帽內側的線和外側的線，讓脖子周圍具有厚度。也仔細畫上袖口和腹部的口袋。

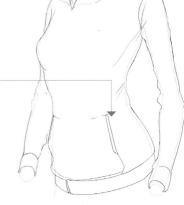

畫出兩道線，帶出口袋口的厚度。

③繪製拉鍊和皺褶

像通過身體中心線似的，從頸部到下襬畫出拉鍊的線。在袖子和腋下，細畫上布料重疊所形成的皺褶。

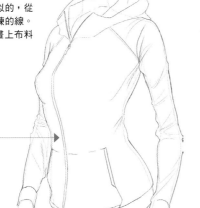

使拉鍊的線沿著胸部的膨起與腹部的凹陷彎曲，呈現出立體效果的弧度。

④最後修飾完成

在兜帽的兩側畫上繩子。最後在衣服布料重疊的部分、胸部和腋下、袖子的皺褶、衣襬等處，畫上陰影就完成了。

把身體內側的袖子陰影畫得重一點，就會顯得更立體。

從側面看上去時的兜帽

側面看上去時，從頸部到背部，畫成像山一樣的形狀。由於背部一側重疊的布料比較多，所以會形成重疊的皺褶和陰影。

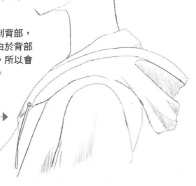

從胸部稍微上方的位置開始畫出兜帽的根部。

讓皺褶的線向中央的方向彎曲。

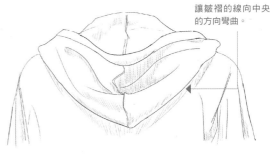

從後面看上去時的兜帽

從背面看上去時，要畫成弧線開口向上的弧形。中央部分本來就會因為布料冗餘而形成大皺褶和陰影。

緊身褲的畫法

①繪製褲子的輪廓

畫出下半身的輪廓，從腰部骨頭附近到腳脖子，沿著身體曲線畫出褲子的輪廓線。

②繪製腰帶等部分

在腰部的位置畫出腰帶，在側邊部分畫出口袋口。也在褲襠的部分加入兩條橫向線作為褲管。

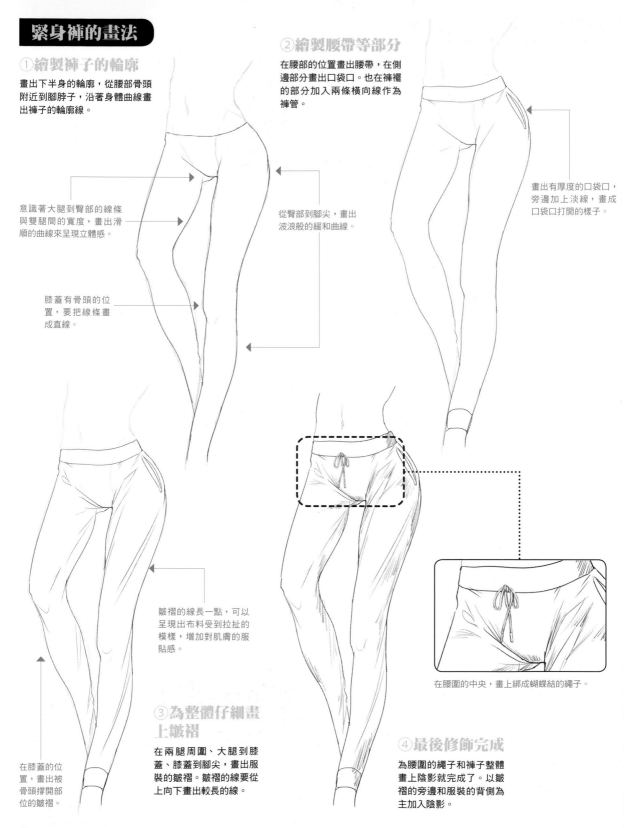

意識著大腿到臀部的線條與雙腿間的寬度，畫出滑順的曲線來呈現立體感。

膝蓋有骨頭的位置，要把線條畫成直線。

從臀部到腳尖，畫出波浪般的緩和曲線。

畫出有厚度的口袋口，旁邊加上淡線，畫成口袋口打開的樣子。

皺褶的線長一點，可以呈現出布料受到拉扯的模樣，增加對肌膚的服貼感。

在膝蓋的位置，畫出被骨頭撐開部位的皺褶。

在腰圍的中央，畫上綁成蝴蝶結的繩子。

③為整體仔細畫上皺褶

在兩腿周圍、大腿到膝蓋、膝蓋到腳尖，畫出服裝的皺褶。皺褶的線要從上向下畫出較長的線。

④最後修飾完成

為腰圍的繩子和褲子整體畫上陰影就完成了。以皺褶的旁邊和服裝的背側為主加入陰影。

運動風的穿搭&單品

運動外套

領子、袖口、下襬有螺紋束口設計，是防寒性高的長袖運動外套。利用拉鍊線條來表現胸部隆起的感覺、腰部有內凹曲線等，在服裝廓形上下點功夫，就能展現女人味。

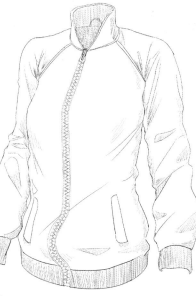

短款運動背心

覆蓋範圍到胸部的短款運動背心。因為是露出肩膀和腹部的設計，呈現出強烈的運動感。

跑步短褲

重視活動度的跑步用短褲。下襬的長度接近大腿根部，側邊加入開叉的設計。因為露出整條大腿，所以給人健康的印象。

跑步鞋

鞋底採用橡膠材質的輕量運動鞋。大多使用容易吸汗的網格材質，附有鞋帶的，是一般較常見的款式。是想給人活潑印象的角色容易運用的單品。

海灘穿搭

短褲搭配比基尼泳衣的組合，是傾向於海灘的風格。具有清涼感，與鴨舌帽等運動風單品相搭配，默契度很高，適合個性外向的角色。

戶外風

將在登山等戶外活動中使用的服裝，落實在穿上街的打扮中的風格。戶外服裝兼具活動與機能性，色調以大膽使用原色居多，帶來活潑的印象。

山系女孩穿搭

在充滿女孩氣息的罩衫外披上登山連帽外套，搭配壓力短褲、螺紋針織踩腳褲襪、登山靴，打造成登山服的風格時尚。配合服裝色調，使用顏色鮮艷的登山包也是重點所在。

前面

背面

POINT

「戶外風」的重點

①登山連帽外套是外套的基本款

登山連帽外套是戶外風的基本單品。為了提高在山上的辨識度，大多採用顯眼的設計，也適合用來彰顯自己的個性。

②用女孩兒風混合穿搭打造洗練印象

全身都是戶外風會給人陽剛粗獷的印象，藉由與可愛罩衫等女孩感十足的單品做搭配，提升上街打扮的洗練印象。

③配色的關鍵在於統一感

即使運用多種鮮明色彩，只要讓每件單品在色調上擁有共通性，就能不顯雜亂，打造出時尚高段班的印象。

登山連帽外套的畫法

兜帽與領子是一體成型的。領子的末端要來到肩膀的位置。

布料在腰部的位置聚集在一起，形成皺褶。

以不會緊密貼合身體輪廓的程度，隔開一些空隙。

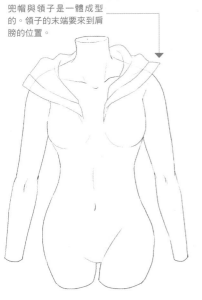
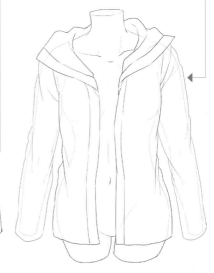

①繪製兜帽

畫出上半身的輪廓，像從頸部包覆住肩膀般，畫出連帽外套的兜帽。

②繪製胴體部分的線

像包覆住胴體般的從肩口向下襬的方向畫出前身衣片的線。前開襟的部分，也從兜帽的內側位置向下襬的方向畫線。

③繪製袖子

從肩口向手腕的位置方向畫出兩邊的袖子。在肩口的附近和手肘周圍，加入方向朝下的皺痕。

在兜帽領子層疊的位置形成陰影。

畫出遮雨檔片（開閉設計）來表現口袋部分。

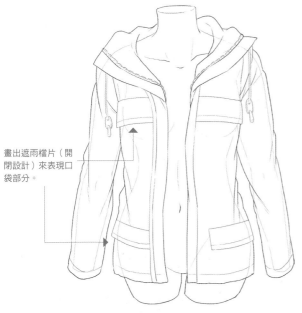
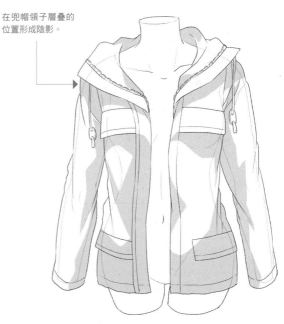

④繪製拉鍊和口袋等部分

在兜帽上畫出拉鍊和繩子，在胸部和腰部的位置畫上口袋等細部的線，細膩地描繪出細節。

⑤最後修飾完成

在兜帽的下側、靠近身體這一側的袖子、下襬的周邊等，加上陰影就完成了。登山連帽外套的布料質感粗糙，所以在胴體和袖子形成的陰影呈現不規則狀。

壓力短褲的畫法

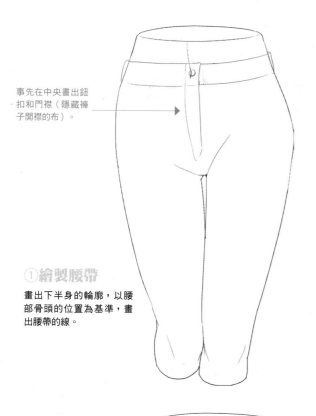

事先在中央畫出鈕扣和門襟（隱藏褲子開襟的布）。

①繪製腰帶

畫出下半身的輪廓，以腰部骨頭的位置為基準，畫出腰帶的線。

②繪製褲子的輪廓線

從腰部到大腿根部略下方一帶，畫出褲子的輪廓線。大腿的部分，加入布料聚集隆起的皺褶。

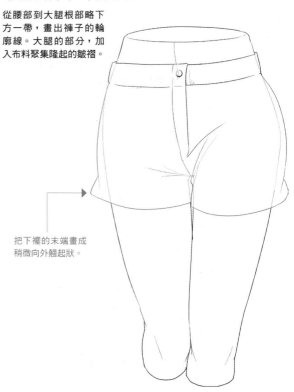

把下襬的末端畫成稍微向外翹起狀。

③細畫上皺褶

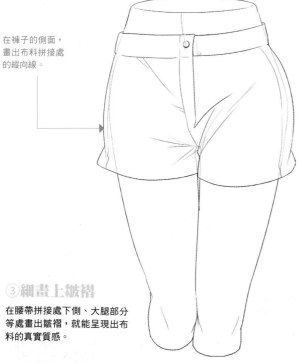

在褲子的側面，畫出布料拼接處的縱向線。

在腰帶拼接處下側、大腿部分等處畫出皺褶，就能呈現出布料的真實質感。

④最後修飾完成

若將所有的皺褶線條畫出來，會使畫面顯得凌亂，因此利用各處的陰影來表現皺褶的立體感。

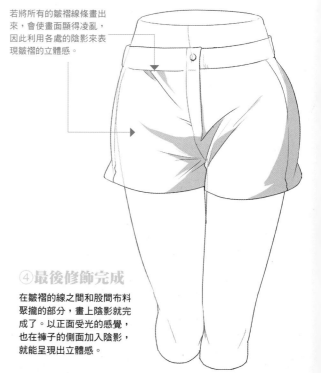

在皺褶的線之間和股間布料聚攏的部分，畫上陰影就完成了。以正面受光的感覺，也在褲子的側面加入陰影，就能呈現出立體感。

戶外風的穿搭&單品

卡普里褲

褲長到小腿肚左右的七分褲。褲口有束緊設計，緊密貼合肌膚。因為露出腿部肌膚，即使布料有點厚度，也能帶給人活潑的印象。

寬邊帽

整圈附有寬邊的帽簷，能確實防止陽光直射的帽子。材質柔軟的帽簷會稍微往下垂，也可以像戴無邊軟帽（Bonnet）一樣，採用斜傾的可愛戴法。

褲管塞進靴子的風格

把牛仔褲等褲子，塞進長度到膝蓋以下的長靴中的風格。因為腳下顯得纖細條長，所以能勾勒出有型的輪廓。

休閒戶外風穿搭

用長袖針織衣、褲子、針織帽與登山鞋，搭配成偏向休閒的戶外風穿搭。適合拿著照相機輕鬆上街或外出旅遊的活潑角色的便服。

短筒登山鞋

長度大約到腳踝左右，容易應用在上街穿著中的登山鞋。只要讓鞋底帶有厚度，加深底面的刻紋，清楚繪出凹凸形狀，看起來就像登山鞋一般。

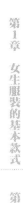

活潑系的其他

充滿活力形象的活潑系，化妝道具以簡潔、重視實用性的設計為主。頭髮方面適合盤髮等不妨礙活動的髮型。擺姿勢時，選擇有休閒感的 T 恤。

化妝道具

化妝包

藍色配咖啡色的配色，打造令人憐愛的皮革包。在茶色皮革布料上施以白色直線繡，拉鍊是銀色的。由咖啡色、藍色、白色組合成的女孩兒單品。

口紅

洋溢青春氣息的珍珠粉紅唇蜜。口紅的質地像果凍般，擦上後，會使雙唇瞬間變得光亮水嫩。簡單的白色把手與可愛的瓶身形狀，給人活潑的印象。

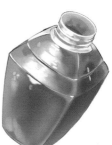

粉底

帶來清爽感的藍色粉底盒。有著正統造型的粉底，簡單的構造賦予活潑的角色個性。

刷具、眼影

由銀色和白色組成的刷具與眼影盤。配合活潑系容易曬黑的肌膚，在木色眼影中摻雜綠色調眼影，讓人感受到冒險的心。

腮紅

給人自然活力印象的橘色腮紅。映襯在曬黑的肌膚上非常適合，活潑形象自然湧現。有平價感的白色盒，也讓人感受到青春活力。

髮型

馬尾髮型

馬尾不局限於運動，是編髮造型的基本款。給人一種清爽活潑的印象。長馬尾搖晃的樣子，也讓人感受到女人味。是適合所有活潑系的萬用髮型。

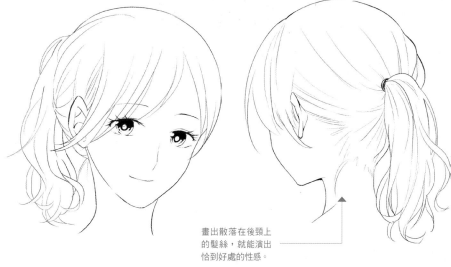

畫出散落在後頸上的髮絲，就能演出恰到好處的性感。

瀏海編髮的中長髮髮型

飄逸的髮型輪廓，搭配以瀏海編髮為特色的中長髮。藉由編成辮子的瀏海與露出的前額，來帶出時尚感和清爽感，賦予角色開朗又夏天的印象。

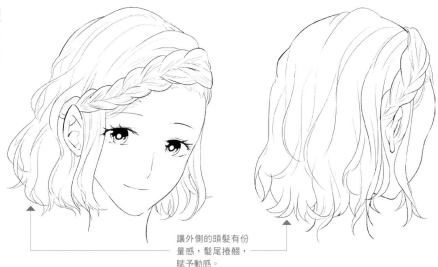

讓外側的頭髮有份量感，髮尾捲翹，賦予動感。

露耳短髮髮型

透過幫角色加上清爽的短髮造型，露出耳朵使臉型輪廓清晰，能為整張臉帶來變開朗的印象。頭髮輪廓輕盈，與活潑系的輕快服裝非常搭配。

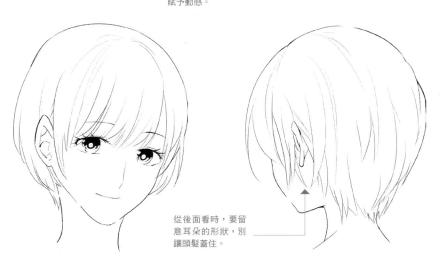

從後面看時，要留意耳朵的形狀，別讓頭髮蓋住。

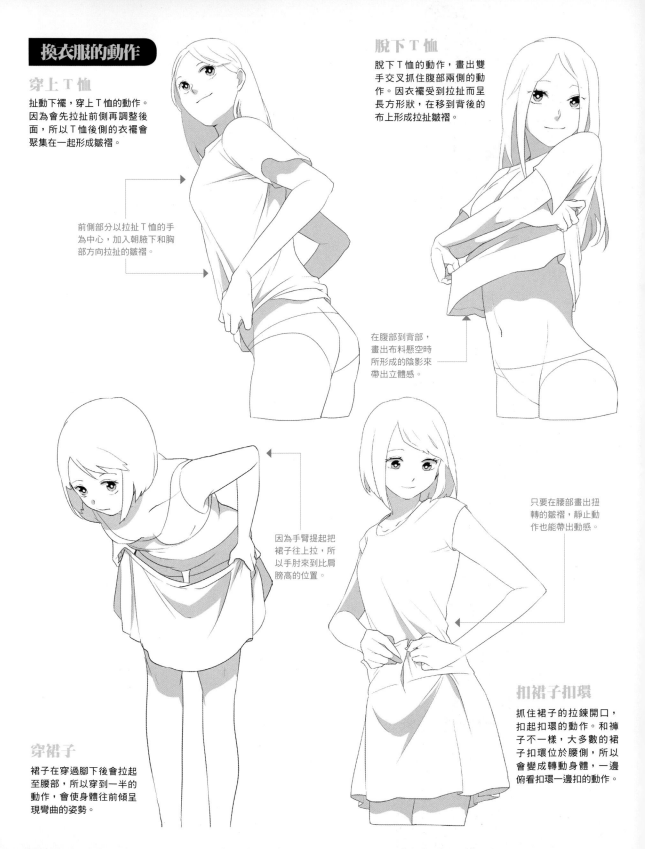

穿上 T 恤

扯動下襬，穿上 T 恤的動作。因為會先拉扯前側再調整後面，所以 T 恤後側的衣襬會聚集在一起形成皺褶。

前側部分以拉扯 T 恤的手為中心，加入朝腋下和胸部方向拉扯的皺褶。

脫下 T 恤

脫下 T 恤的動作，畫出雙手交叉抓住腹部兩側的動作。因衣襬受到拉扯而呈長方形狀，在移到背後的布上形成拉扯皺褶。

在腹部到背部，畫出布料懸空時所形成的陰影來帶出立體感。

因為手臂提起把裙子往上拉，所以手肘來到比肩膀高的位置。

只要在腰部畫出扭轉的皺褶，靜止動作也能帶出動感。

穿裙子

裙子在穿過腳下後會拉起至腰部，所以穿到一半的動作，會使身體往前傾呈現彎曲的姿勢。

扣裙子扣環

抓住裙子的拉鍊開口，扣起扣環的動作。和褲子不一樣，大多數的裙子扣環位於腰側，所以會變成轉動身體，一邊俯看扣環一邊扣的動作。

第4章
酷帥系的服裝

Lessons 01

優雅風

像是可以直接出席派對般的,散發出優雅嫻淑氛圍的風格。偏好有高級感的質料,並突顯女人味的裝扮,同時要求相應的行為舉止和造型。

連身洋裝穿搭

用突顯優美曲線的禮服風連身裙、皇家藍的肩背包與中空高跟鞋,搭配出品味出眾的穿搭。利用從胸口到背部的透明感和同色系布料產生統一感,包包和鞋子等配件則突顯了優雅又洗練的印象。

前面

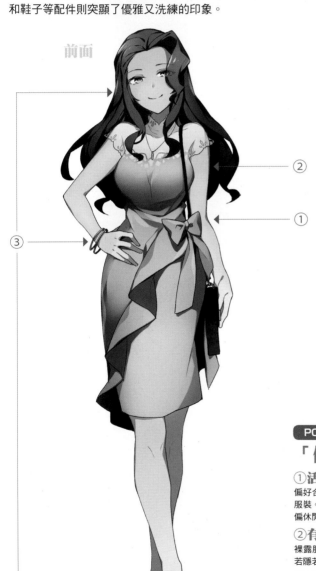

背面

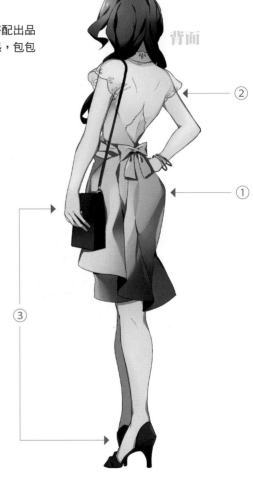

POINT

「優雅風」的重點

①活用禮服風展現曲線美

偏好合身剪裁的禮服或裙子等活用女性曲線美(如腰部曲線或腿部線條等)的服裝。比起女人味,更追求女人品格和氣質的風格,基本上不將正式服裝穿得偏休閒的打扮。

②有氣質的裸露使人感受到氣質

裸露肌膚是強調女人味的一個方法,像是在優雅場合露出鎖骨,露背透著蕾絲若隱若現等,重視有氣質的裸露方式。

③角色的內在品性和外在舉止都要顯現高尚氣質

想展現優雅,最重要的在於表現高雅和氣質。對此,不只穿著打扮,角色儀態高尚也很重要。除了表情和姿勢之外,甚至連手指的動作都要帶著展現氣質的意識描繪出來。

連身洋裝的畫法

①繪製身體的輪廓

為了繪製連衣裙的草圖，要先畫出身體的輪廓。因為是緊身洋裝，所以要讓膝蓋的朝向一致，一隻腳彎曲來帶出動感。

在身體的中央畫出中心線，做為服裝中央的輪廓線。

②繪製洋裝和裝飾的草圖

胸部以上，意識著有透明感的布料，畫出領子和袖子。胸部起到腰部，沿著身體的線條表現內凹的曲線。裙子的部分，首先畫出長度在膝蓋以下的緊身洋裝，在上面畫出腰間的蝴蝶結和彷彿沙灘裙一樣的裝飾褶皺。

③對洋裝進行描線

修整洋裝的草圖，進行描線作業。腰部內凹的位置容易形成皺褶，請仔細描繪聚集在一起的皺褶。

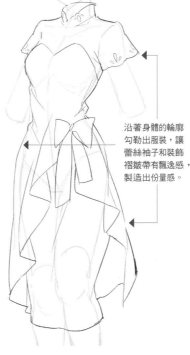

沿著身體的輪廓勾勒出服裝，讓蕾絲袖子和裝飾褶皺帶有飄逸感，製造出份量感。

向著打結處的方向畫出像日文片假名中的「ワ」字，就能表現出布料凹陷部分。

④仔細繪製蝴蝶結

在蝴蝶結打結處的左右兩邊畫出凹陷的皺痕，讓帶子前端從蝴蝶結下方垂下，同時加上皺褶。

⑤繪製蕾絲的紋樣

沿著領子、袖口、胸部拼接片的線，繪出蕾絲的紋樣。胸口是菱形與多角形的規則排列，在領子和袖口畫出水滴狀的紋樣。

讓邊緣的形狀，像花瓣一樣呈現連續小弧形。

⑥最後修飾完成

在胸部的下方、裙子的側面、裙子的褶狀裝飾的內側、蝴蝶結的下部等處加入陰影，表現出立體感就完成了。

緊身洋裝穿搭

由帶出頸部俐落感的無領外套、施以蕾絲刺繡的緊身洋裝、正式的華麗帽飾、短手套、設計感高的高跟鞋，構成的華麗穿著。全身以灰色調的紫色統一起來，打造成散發上等階級的氣質打扮。

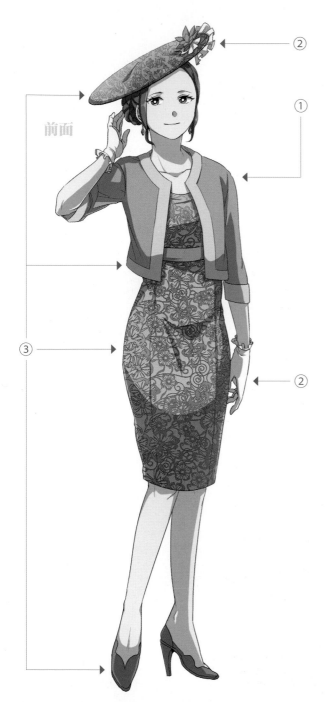

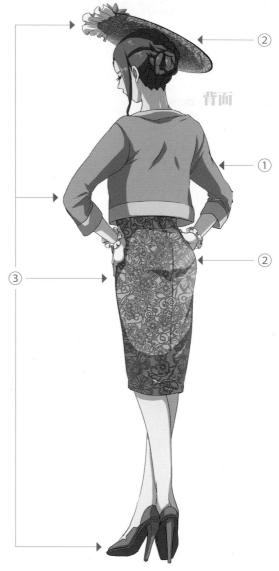

POINT

「優雅風」的變化

①用外套營造出正式感

無領外套或女裝西裝外套的外套類型，能帶給人正式感與酷帥感。藉由使用洋裝或褲子等配件做搭配，打造出成熟女性的俐落印象。

②利用典禮傾向的小物打造高貴裝扮

外套和洋裝的正式服裝，很適合搭配正式帽飾和短手套等提升淑女印象的小物。

③運用灰色調演出高級感

彩度低的色調能讓人感受到出眾的品味，以帶有灰色氣質的灰色調達成色調統一，即可誕生出高級感。

無領外套的畫法

①繪製袖子和前身衣片

像圓領 T 恤一樣在頸部畫圓弧，在中央畫成開襟式，把線往下畫到腰部的位置。從腋下到腰部的前身衣片的輪廓線，畫的時候不沿著身體的曲線，略朝內側地加上皺痕。

在身體的中央畫出中心線，做為衣服中央的基準線。

讓邊緣的幅度寬一點，來顯現外套的挺立感為重點所在。

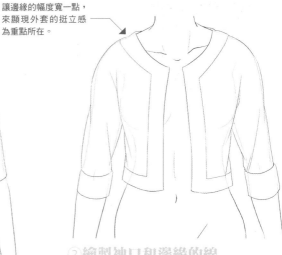

②繪製袖口和邊緣的線

在前身衣片外輪廓線的內側，以均等的寬幅畫上接縫處的線。在畫到手肘為止的袖子上添上袖口。

③仔細繪製皺褶

在肩口和胸部下方仔細畫上皺褶。由於無領外套以厚布居多，所以皺痕要畫短，接近直線的形狀。

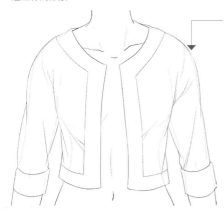

從肩膀向腋下的方向，以接近筆直的曲線畫出皺痕。

袖子的外側只要沒有什麼層疊在上面，不加上陰影就會比較美觀好看。

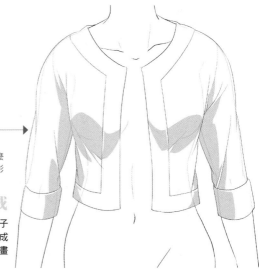

④最後修飾完成

在胸部下方、腋下、袖子的內側加上陰影就完成了。像畫山形弧度一樣畫出胸部的陰影。

正式帽飾的畫法

把帽簷畫得寬一點，是顯現出正式感的重點。

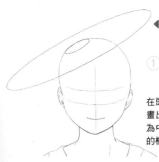

①以頭部為中心畫出橢圓

在頭頂部有點傾斜的位置畫出橢圓狀的圓，以該處為中心，畫出比頭大一圈的橢圓。

把帽簷的主線畫粗一點，來表現帽子的厚度。

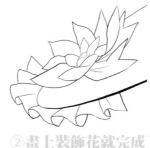

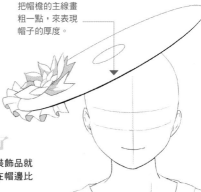

②畫上裝飾花就完成了

在帽子上畫上裝飾花和褶狀物等裝飾品就完成了。比起中央，把裝飾花畫在帽邊比較能取得正式帽飾的平衡。

優雅風的穿搭&單品

立領襯衣

領子沿著脖子圍繞，無褶邊，直立起來的立領襯衣。胸前華麗皺褶的點綴，與裁成兩片燕尾的個性下襬設計，顯現出高雅卻不失古典的韻味。

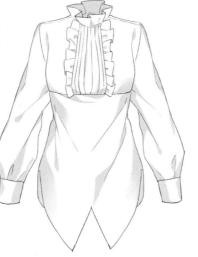

無領外套

採無領設計，展現頸部清爽感的外套款式。能穿出突顯內搭衣的領型、項鍊或圍巾等纏繞物的打扮，享受各式各樣的表情。

人魚裙

腰圍緊，往裙襬逐漸變寬，廓形宛如人魚般的裙子。兼具強調身體曲線的性感與飄逸可愛氛圍，營造出高雅大人風格。

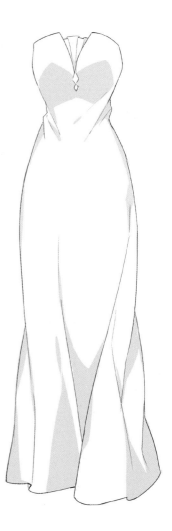

褲裝風格穿搭

褲子風格搭配外套的穿搭，替整體打扮帶來男性化氛圍的同時，蝴蝶結襯衣和高跟鞋確實增添了女性氣息。清潔感與帥氣兼具，突顯高一級的優雅氣質。

晚禮服

夜間舉辦的派對場合中穿著的正式禮服。從胸前到背部露出大片肌膚，以及強調出腰圍曲線等等，重視整體的華麗氛圍。

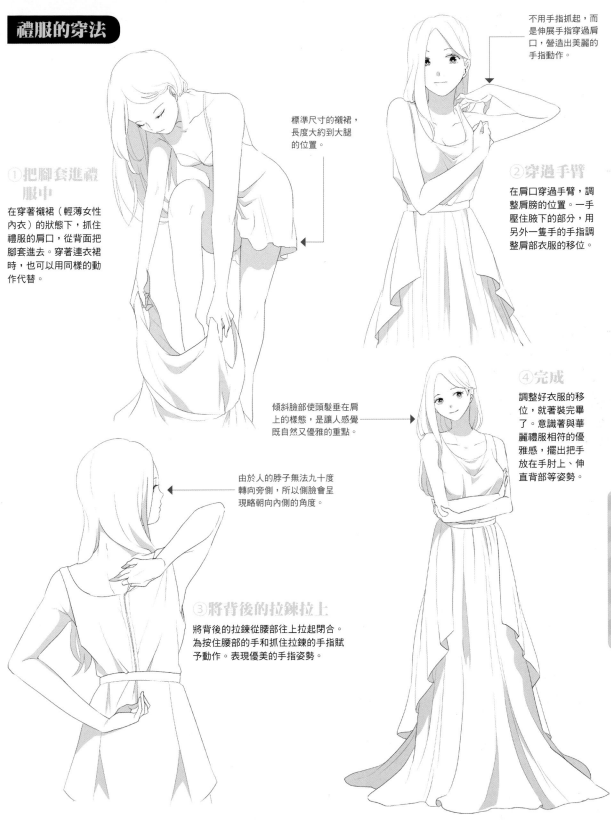

禮服的穿法

①把腳套進禮服中

在穿著襯裙（輕薄女性內衣）的狀態下，抓住禮服的肩口，從背面把腳套進去。穿著連衣裙時，也可以用同樣的動作代替。

標準尺寸的襯裙，長度大約到大腿的位置。

不用手指抓起，而是伸展手指穿過肩口，營造出美麗的手指動作。

②穿過手臂

在肩口穿過手臂，調整肩膀的位置。一手壓住腋下的部分，用另外一隻手的手指調整肩部衣服的移位。

傾斜臉部使頭髮垂在肩上的樣態，是讓人感覺既自然又優雅的重點。

④完成

調整好衣服的移位，就著裝完畢了。意識著與華麗禮服相符的優雅感，擺出把手放在手肘上、伸直背部等姿勢。

由於人的脖子無法九十度轉向旁側，所以側臉會呈現略朝向內側的角度。

③將背後的拉鍊拉上

將背後的拉鍊從腰部往上拉起閉合。為按住腰部的手和抓住拉鍊的手指賦予動作。表現優美的手指姿勢。

保守風

重視如大小姐般清新脫俗的氣質，同時加入女性魅力與流行來提升好感度的風格。整體風格走沉穩路線，在辦公室休閒風等穿搭中也十分常見。

組合裝穿搭

用同色系將上身與開襟羊毛衫營造出統一感的針織衫組合裝、低調的百褶裙、米色的低跟淺口鞋，打造成有氣質的穿著打扮。降低華麗感，讓人有安定感覺的風格，也適合作為去有高級感的店家等場所的約會服裝。

背面

前面

① ② ③

POINT

「保守風」的重點

①不加入「規則外」要素是為理想

以嚴謹印象為重的保守風，不同於其他風格，「規則外」的要素與時尚印象沒有直接關聯。反過來說，只要遵守「清新脫俗」、「氣質」的印象就不會失敗，可以說是它的特色。

②運用組合裝打造出氣質良好的大人印象

由同一材質、色調、圖樣組成一套的針織衫加開襟衫組合裝，是保守派頻繁使用的人氣單品。只要上身穿搭自然諧調，就能給人有氣質的印象。

③裙子選擇帶給人清純印象的款式

百褶裙散發一種飄逸優美氛圍，同時也能帶給人成熟女性的沉穩感，和宛如大小姐般的清純印象。長度大約在膝蓋以上的裙子，更能為整體取得平衡，泛用性超群。

針織衫組合裝穿搭的畫法

① 繪製上身和針織衫的輪廓線

參考全身的輪廓，畫出領口較深的開襟衫和上身。因為開襟衫的肩線呈直線狀，所以要畫得比身體輪廓大一些。

沿著褶皺的凹凸形狀，從褶皺到裙子中間左右，畫出褶邊。

比起開襟衫，上身的衣襬要短一些。

② 繪製裙子

從腰部的位置開始，畫出呈圓錐狀的裙子輪廓。在裙襬畫出呈階梯狀的褶皺，越靠近身體的中心，褶皺要畫得越寬。

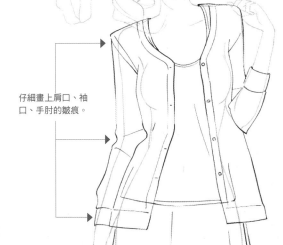

仔細畫上肩口、袖口、手肘的皺痕。

③ 仔細繪製針織衫的細部

在開襟衫和上身的邊緣，追加接縫處的線。從開襟衫最上方開始，以等間隔畫出開襟衫上較小的鈕扣。

④ 繪製低跟淺口鞋

一面意識腳尖呈圓弧狀以及從腳跟向鞋跟方向的弧形，一面畫出低跟淺口鞋。鞋跟的廓形越往根部就越細。

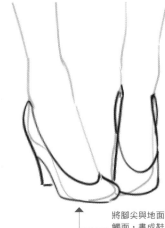

將腳尖與地面的接觸面，畫成鞋底的高度。

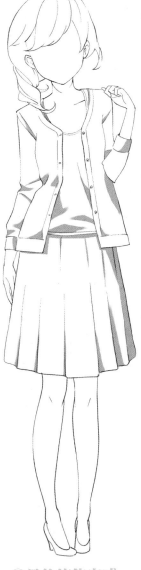

⑤ 最後修飾完成

在上身的腹部、開襟衫的前身衣片和袖子、裙子的褶邊上加上陰影就完成了。將上身的陰影邊緣產生模糊化效果，來帶出柔軟感。

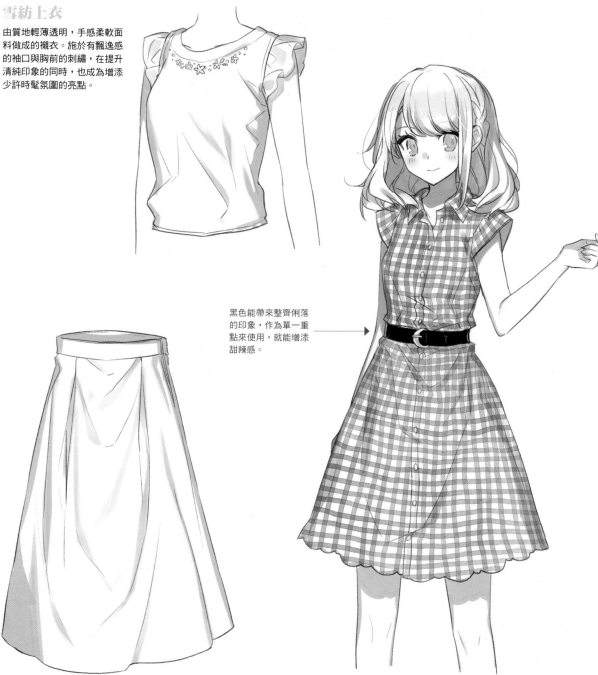

保守風的穿搭&單品

雪紡上衣

由質地輕薄透明，手感柔軟面料做成的襯衣。施於有飄逸感的袖口與胸前的刺繡，在提升清純印象的同時，也成為增添少許時髦氛圍的亮點。

黑色能帶來整齊俐落的印象，作為單一重點來使用，就能增添甜辣感。

長窄裙

藉由在腰圍部分加入裝飾壓褶，將寬鬆布料的動態表現在整體的裙款。是件有氣質又帶素雅氛圍的單品，適合用在想要展現成熟女性沉著感的時候。

襯衫連衣裙穿搭

格紋棉連衣裙搭配飄逸的髮型，一面強調可愛清新的形象，一面用黑色腰帶束緊腰線收斂起全身線條，營造出大人感印象的甜辣打扮。

黑白兩色
洋裝穿搭

盡顯淑女印象的洋裝穿搭造型。搭配使用典雅風尚的珍珠項鍊，更能增添脫俗感，也提升了毫無破綻、恰到好處的氛圍。

手提包

皮革製的手提包。由於沒有過度的裝飾設計，反而襯出上質又沉穩的氛圍。即便如此，底面略有弧度的圓弧造型，仍營造出可愛的感覺。

以沿著身體曲線的弧形，畫出從腰部到臀部的線，即能呈現富有女人味的身形。

將上身和裙子做成同系統配色。

指針碗錶

設計簡單的指針手錶，作為手邊飾品，為打扮增添幾分魅力與亮點。除了商業活動的正式場合之外，也能藉由改變錶帶的顏色或設計，對應簡潔風等的休閒系。

襯衣＆裙子穿搭

有女人味的襯衣和薄紗裙組合，是正統的保守風穿搭。挑選鞋子時，藉由細跟涼鞋展現裸足魅力，追逐清純形象，髮帶是充滿個性的亮點。

摩登風

高級品牌用於發表新系列的服裝，流露出奢華氛圍的風格。以黑白色調的高雅衣著為基本，有時會加入嶄新色彩的運用或裝飾，來表現對時尚的高度敏銳。

披肩風連衣裙穿搭

一體式設計的黑色無袖披肩式連衣裙、同色系的涼鞋，搭配紅色手提包，打造出高雅氣質穿搭。藉由在清一色的黑色服裝中加入鮮明的紅色，在強烈色彩對比之下，給人一種洗練的印象。

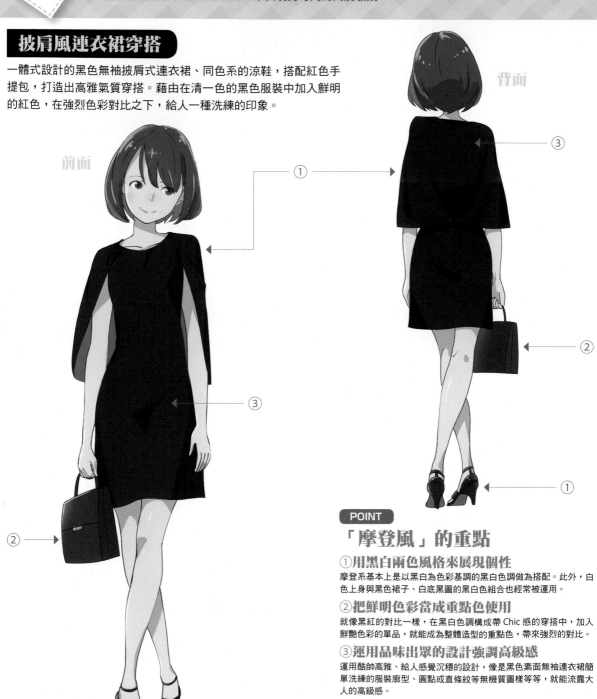

前面

背面

POINT

「摩登風」的重點

①用黑白兩色風格來展現個性

摩登系基本上是以黑白為色彩基調的黑白色調做為搭配。此外，白色上身與黑色裙子、白底黑圖的黑白色組合也經常被運用。

②把鮮明色彩當成重點色使用

就像黑紅的對比一樣，在黑白色構成帶 Chic 感的穿搭中，加入鮮艷色彩的單品，就能成為整體造型的重點色，帶來強烈的對比。

③運用品味出眾的設計強調高級感

運用酷帥高雅、給人感覺沉穩的設計，像是黑色素面無袖連衣裙簡單洗練的服裝廓型、圓點或直條紋等無機質圖樣等等，就能流露大人的高級感。

披肩風連衣裙穿搭的畫法

①繪製披肩和連衣裙的線

畫出身體的輪廓，參考肩膀的位置畫出披肩的外輪廓線。從胸部到膝蓋上方，畫出連衣裙的輪廓線。

②繪製服裝的皺褶

在披肩的外側、連衣裙的頸部、胸部下方、大腿周圍畫上皺褶，提升服裝的質感。

胸部和大腿等身體突起處有布料抵住的部分，容易形成皺褶。

披肩像包覆住手臂周圍似的披於身上。

把手的部分先把被手隱藏的部分畫出來，形狀就不容易崩壞。

由於雙腿交叉，所以在股間位置形成凹陷的陰影。

④繪製涼鞋

參考腳尖的輪廓，畫出露出腳趾頭及側邊的有跟涼鞋。

使腳背的帶子交叉、繪製圍繞在腳脖子上的繫帶等，把裝飾加上去。

③繪製包包

在右手的位置畫出手提包。先畫出把手，再配合角度畫出本體。

⑤最後修飾完成

在加入皺褶的位置、披肩的內側、連衣裙的股間、包包的側面等地方畫上陰影就完成了。

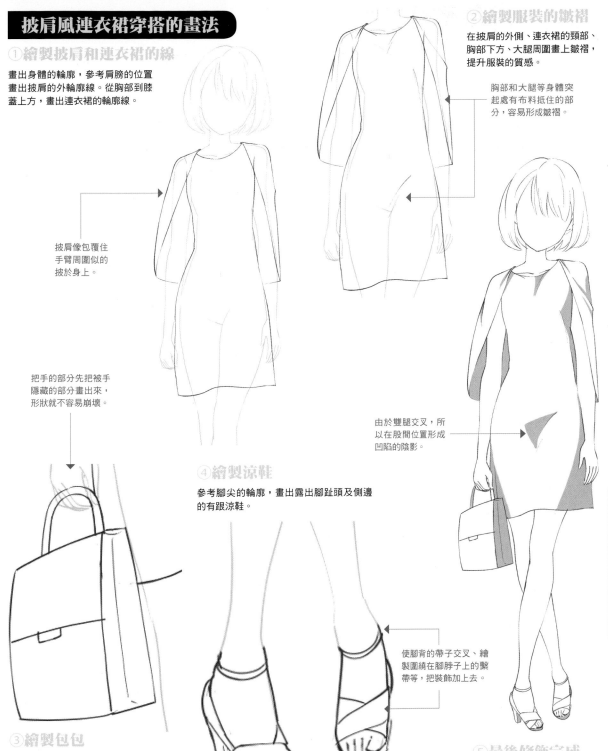

摩登風的穿搭&單品

辣妹風
雙色調穿搭

無袖領片白上衣搭配黑色裙褲、寬邊帽與閃亮包包等,藉由使用摩登的顏色,穿出傾向辣妹風的造型。讓充滿少女感的角色展現不同以往表情時所使用的穿搭。

針對白色上身,採用黑色衣領並附上亮片裝飾,為頸部增添亮點。

圓點圖案裙

白底黑圓點的雙色裙。大圓點規則圖案的呈現,兼具可愛感與摩登感。

直條紋穿搭

上下身都加入圓點直條紋,半袖襯衣搭配褲子的組合。腳下的淺口鞋將男孩風的服裝,瞬間轉換成女孩氛圍的穿搭。

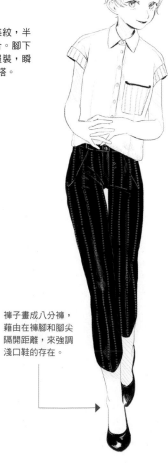

波浪橫紋針織衫

加入黑白兩色Z字型橫紋的針織毛衣。上身採用寬鬆肥大的廓形,底下搭配短褲等強調女人味的服裝,即能帶來可愛的感覺。

褲子畫成八分褲,藉由在褲腳和腳尖隔開距離,來強調淺口鞋的存在。

具設計感的高跟鞋

固定腳踝的繫帶，與延伸自腳面的繫帶相連接，是款設計感十足的高跟鞋。適合帶有大人氛圍的女性角色。

從上身和外套之間的縫隙微透肌膚，就能營造出不造作氛圍。

配色連衣裙穿搭

由白、黑、紅等對比強烈的顏色布料，拼接製成的嶄新設計連衣裙，與太陽眼鏡、耳環、手鐲等飾品組合成的穿著打扮。傾向於酷帥印象強烈，內心堅強，成熟女性的穿衣風格。

戴戒指與塗深色指甲油，也為手部增添亮點。

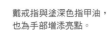

黑白色調的迷你裙穿搭

無袖上衣搭配緊身迷你裙，雖然是大面積露出肌膚的服裝，但是藉由長版外套、頸部裝飾、手拿包等配件，依然打造出帶有沉穩氛圍的品味穿搭。是適合擁有大人感的姊姊系角色的穿衣時尚。

手拿包

沒有提把的小方包。可以抱住中間或抓住一小角，輕鬆就能展現手部魅力的個性單品。

傳統風

雖然是基本穿搭,卻能散發一股氣質氛圍,以乾淨俐落為特色的風格。源自於男學生時尚的風格,所以也大量使用了學院感與男孩風的單品。

學院女孩風穿搭

白襯衫搭配針織背心、格子裙、黑色褲襪、樂福鞋組合成的學院女孩風穿搭。用沉穩色調的皮革掀蓋後背包,打造出融入日常街景的風格。

前面

背面

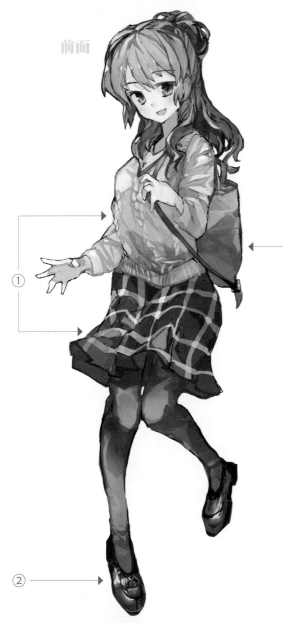

③

①

①

②

②

「傳統風」的穿搭重點

①保持簡單俐落的同時加入鬆散感

全身保持簡潔俐落,藉由加入適度鬆散的感覺,呈現休閒氛圍,是傳統風的穿衣鐵則。搭配帶點復古氛圍的格子裙等配件,就能打造出恰到好處的隨性氛圍

②利用樂福鞋增添高雅品味

樂福鞋是傳統風穿搭點綴腳下的基本單品。雖是皮鞋卻不死板,兼具高尚休閒魅力。色調也以能夠帶給人溫潤質感的棕色系為基本。

③利用簡單小物打造堅實剛健樣態

由於喜好展現堅實剛健的樣態,所以使用的小物也以配合機能性的極簡設計為基本。皮革製的單品因具備良好的耐久性和質感,所以尤其偏好,對於打造古典韻味的貢獻不小。

針織背心的畫法

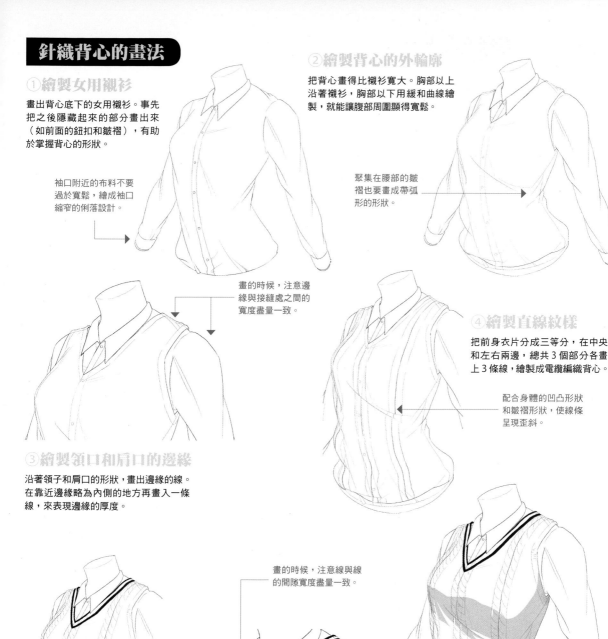

①繪製女用襯衫

畫出背心底下的女用襯衫。事先把之後隱藏起來的部分畫出來（如前面的鈕扣和皺褶），有助於掌握背心的形狀。

袖口附近的布料不要過於寬鬆，繪成袖口縮窄的俐落設計。

②繪製背心的外輪廓

把背心畫得比襯衫寬大。胸部以上沿著襯衫，胸部以下用緩和曲線繪製，就能讓腹部周圍顯得寬鬆。

聚集在腰部的皺褶也要畫成帶弧形的形狀。

畫的時候，注意邊緣與接縫處之間的寬度盡量一致。

④繪製直線紋樣

把前身衣片分成三等分，在中央和左右兩邊，總共 3 個部分各畫上 3 條線，繪製成電纜編織背心。

配合身體的凹凸形狀和皺褶形狀，使線條呈現歪斜。

③繪製領口和肩口的邊緣

沿著領子和肩口的形狀，畫出邊緣的線。在靠近邊緣略為內側的地方再畫入一條線，來表現邊緣的厚度。

畫的時候，注意線與線的間隙寬度盡量一致。

⑤仔細繪製電纜針織

在步驟④畫的 3 條線之間，畫出寬度均等的斜線，繪成電纜編織圖樣。接下來沿著步驟③畫的領子邊緣，畫上 2 條黑線。

⑥最後修飾完成

在胸前、腋下、針織背心的寬鬆部分加上陰影就完成了。將前端的形狀畫成邊緣銳利的陰影，即能表現出針織布料的立體感。

皮革掀蓋背包的畫法

①繪製立方體的外輪廓

畫出上半身,在腋下到腰部的位置,配置一個背包輪廓的長方體。輪廓的深處要配合背包最厚的寬幅。

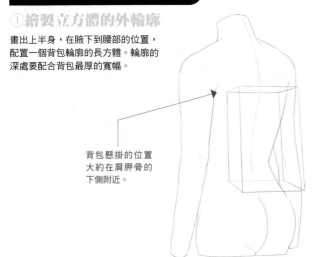

背包懸掛的位置大約在肩胛骨的下側附近。

②繪製背帶和背包的外輪廓

參考長方體的輪廓,畫出背包的外輪廓。上側的寬幅要畫得薄一些,越往下寬幅越寬。

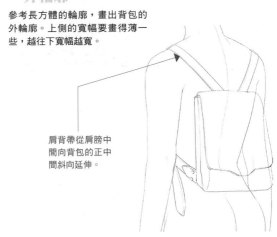

肩背帶從肩膀中間向背包的正中間斜向延伸。

用白色等的底色為背包塗上色,要確認形狀時就很方便。

③修整背包的線條

在掀蓋和背帶的邊緣畫兩條線做出厚度,修整底幅中間的折線、背帶的鈕扣等細部線條。

意識著皮革的材質,表現出厚度。

④繪製皮繩和金屬扣具

在掀蓋的頂點中央,像描繪山的形狀般仔細畫上皮繩。在掀蓋的下側中央畫出金屬扣具,在背包的下端側畫出固定金屬扣具的金屬部分。

⑤呈現出皮革的質感

在肩帶、掀蓋、背包的邊端等處,用細筆畫上許多條線,表現出質地的光澤。接下來用白色筆,以刮擦的方式從上方在陰影處隨機加入斜線,來呈現皮革的粗糙質感。

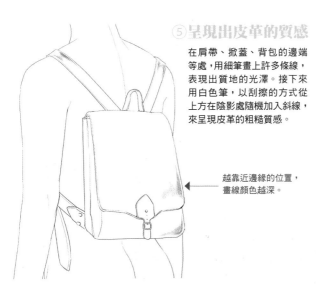

越靠近邊緣的位置,畫線顏色越深。

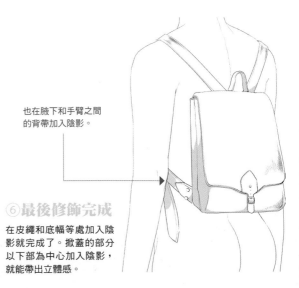

也在腋下和手臂之間的背帶加入陰影。

⑥最後修飾完成

在皮繩和底幅等處加入陰影就完成了。掀蓋的部分以下部為中心加入陰影,就能帶出立體感。

傳統風的單品

條紋毛衣

在下襬和袖口等處加入橫條紋的毛衣，是件散發優等生有條不紊氛圍的單品，活用 V 字領給人的男性印象，刻意穿著 Oversize 的毛衣也能帶給人可愛的感覺。

格紋窄裙

帶給人一種英倫風又有氣質的格紋窄裙。即使是可愛形象強烈的格子裙，只要長度來到膝蓋，採用沿著身體曲線的剪裁，也能穿出大人感氛圍。

雙肩背包

以在英國廣受喜愛的皮革學生書包為式樣的背包。在開閉口配上大大的背帶很具特色，看起來堅挺，卻帶有一點可愛感的古典氛圍為其魅力所在。

吊帶＋褲子

屬於腰帶一種的吊帶，是男孩形象強烈的單品。與下身做統一色系的配色，就很容易穿搭，粗的款式帶給人休閒感，細的款式則增添帥氣感。

流蘇樂福鞋

腳背上妝點著流蘇裝飾，底下鋪有拼接裝飾皮革（鋪棉）的樂福鞋款。保有皮鞋筆挺氛圍的同時，隨著擺動而晃動的裝飾呈現出華麗感。

粗跟樂福鞋

鞋跟高一點的樂福鞋款。兼具高跟鞋般的氛圍，能強調出女性印象，也能減低樂福鞋帶給人像是學生鞋的印象。

搖滾風

以搖滾明星穿著服裝為主題的風格。偏好運用皮衣和鉚釘等硬質單品，以黑色為基調，以此強調纖細輪廓，增添有個性的印象。

皮衣穿搭

由硬挺質感皮革製成的騎士皮衣夾克、黑色系的上身和短褲、有品味的綁帶短靴，在統一成黑色系統的服裝中，加入迷你鍊帶皮包和粗獷設計腰帶作為亮點，打造出酷帥穿搭。

前面

背面

② ① ③ ② ③

POINT

「搖滾風」的重點

① 說到搖滾就聯想到騎士皮衣夾克！

皮革製的騎士夾克是搖滾風不可欠缺的單品。拉鍊斜裁的款式更強調出搖滾硬派氛圍，搭配簡約低領上身，一口氣穿出大人感印象。

② 小物也以硬質印象加以統一同時作為亮點

喜好硬質質感的特性在小物配件的運用上也如出一轍，偏好以皮革或銀飾為主的金屬製品。腰帶和皮帶扣（扣具）的設計，同樣也是重要亮點之一。

③ 腳下利用靴子讓硬質與有型並存

靴子也統一使用黑色，就能收斂起整體穿著，打造出酷帥個性的印象，厚重的短靴使氛圍進一步提升，而較高的鞋跟與露出雙腿，還展現出女性的個性魅力。

騎士皮夾克的畫法

①繪製領口的線

畫出上半身的輪廓，像跨越在鎖骨略外側一樣，大大地畫出相當於衣領的線。

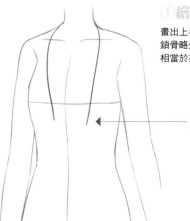

把線畫到胸部頂點略下方的位置。

②繪製衣領

以不超出肩膀程度的寬度，畫出較大的衣領。以兩個三角形並排的感覺，從肩膀到胸部下方，畫出衣領的外輪廓。

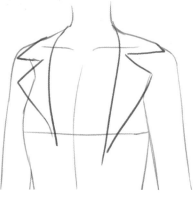

只有右手臂側設有胸前口袋。

因為是容易形成皺褶的質料，即便將手臂伸直，手肘的部分還是會形成皺褶。

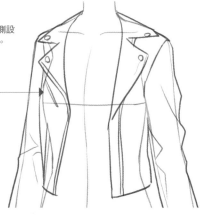

③繪製外套的外輪廓

前身衣片從胸部頂點往下畫線，把相當於腰部骨頭的位置作為下襬的高度。讓袖子冗餘的部分略呈不平整，來表現皮革的硬度。

④繪製拉鍊和鈕扣的草圖

在衣領前端畫上圓型鈕扣，在邊緣畫出拉鍊的草圖。關於女仕用的拉鍊，右手臂側設置在衣領的邊緣，左手臂側設置在靠近邊緣稍微內側的地方。

在拉頭的金屬零件上，順序畫出直柱、把手、孔洞。

⑤仔細繪製接縫線和細部

在衣領、前身衣片、袖子前端等處，畫上接縫處的兩條線來表現立體感。在拉鍊前端仔細畫出拉鍊拉頭。

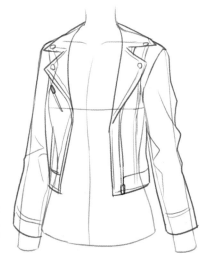

⑥最後修飾完成

在拉鍊的鍊齒部分上畫上細線，在外套的外輪廓部分加上陰影就完成了。也在衣領的部分加入陰影，表現衣領因為硬質料而懸空的立體感。

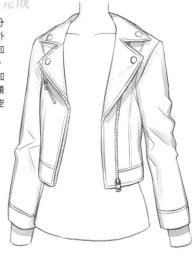

綁帶短靴的畫法

① 繪製腳和靴子的輪廓

畫出覆蓋到腳踝的靴子輪廓。先在靴子的正面畫出中心線，在腳趾前端上畫出橫線，藉以掌握形狀。

也事先畫出靴底厚度的概略草圖。

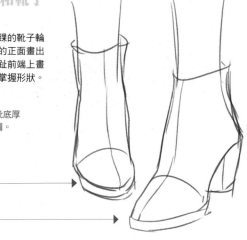

② 繪製靴子的草圖

分成鞋面、鞋舌、鞋帶洞、腳趾前端、靴底幾個部分，修整靴子的草圖。

注意鞋帶洞的間隔不顯凌亂。

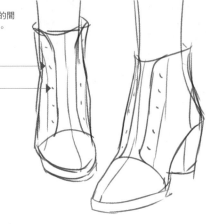

③ 繪製鞋帶的草圖

參考鞋帶孔的位置，繪製鞋帶交叉於上的草圖。讓線條從鞋帶孔向斜上方的鞋帶洞方向交互連接。

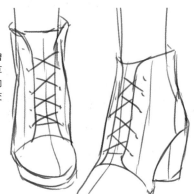

④ 繪製鞋帶

在鞋帶上方的位置，以蝴蝶結形狀細畫上打結處，並確認整體的平衡。

蝴蝶結以不超過靴子寬幅程度的大小，畫出左右兩邊的圈。

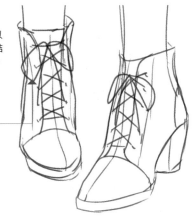

將蝴蝶結垂下部分的前端畫細，就能呈現真實感。

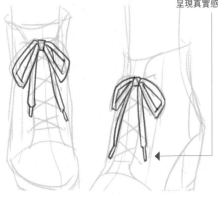

看不見內裡的部分，畫上斜線密集的深色陰影，就容易掌握深度。

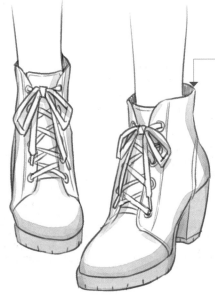

⑤ 呈現出鞋帶的立體感

以鞋帶的草圖為基礎，用 2 條線畫出有厚度的繩子。為鞋帶進行描線，呈現出立體感。

⑥ 最後修飾完成

對靴子的整體草圖進行描線，然後加上陰影就完成了。在靴底周邊、鞋帶下方、背面一側畫上陰影。

搖滾風的單品

格子襯衫

有時也會拿來綁於腰間添加亮點，使用溫暖毛料的格子襯衫。依據不同的顏色和圖案而有各種不同的種類，搖滾風尤其重用以紅色為基調的配色。

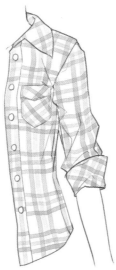

透視網紗上衣

從肩膀到胸前的布料為半透明網紗拼接的黑色針織衣。輕薄透明的網紗，可以緩和黑色具有的厚重氣氛，雖然邊緣銳利，依然是讓人感受到女人味的設計。

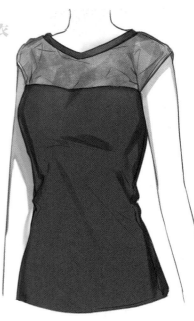

裁剪短褲

下襬的邊緣不進行縫製，呈現剪短狀態的短褲類型。藉由露出腿部打造輕鬆感，刻意保留鬚鬚的線頭和破損，讓人感受狂野不羈的搖滾精神。

褲子收進靴筒

由於皮革製成的褲子會宛如被肌膚吸附般的服貼，所以能讓腿部曲線畢露。此外材質的光澤感和皺褶，能賦予皮褲獨特表情也是一大特色。將褲管塞進靴子裡，更增添硬派氛圍。

騎士靴

長度到膝蓋下方一點，長筒靴的一種。最初是騎馬用途，屬於歐美貴族的嗜好。加上對用具強度的要求，優雅氛圍與硬質感兼併的獨特外觀，便是騎士靴的一大特色。

哥德風

以 16 世紀伊莉莎白時代與 19 世紀維多利亞時代歐洲貴族女性服裝為基礎的時尚風格。使用以黑色為基調的頹廢色彩，及禮服風的華麗裝飾設計為其特色。

哥德式禮服穿搭

由荷葉邊裝飾襯衣、穿在服裝外面的緊身胸衣、蕾絲織紋網紗與織錦緞紋樣的組合裙，構成的禮服風穿搭。頭戴小型雞尾酒帽，隨身帶著一把綴有裝飾的傘，流露出淑女氛圍。

前面

背面

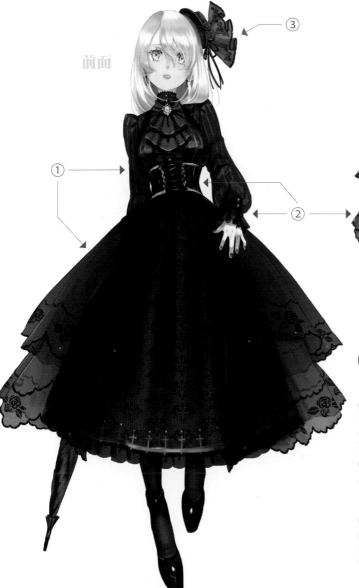
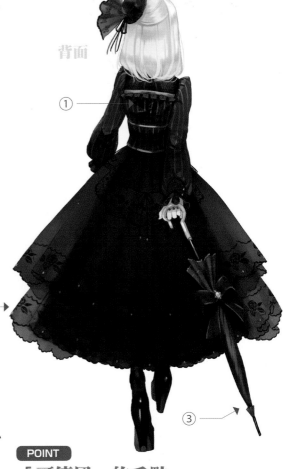

「哥德風」的重點

①以黑色為主

只要黑色在服裝配色中佔了一大半，就挺有哥德式風格。除此之外，與酒紅、金色等帶有高級感又能襯托出黑色的顏色做組合，就能打造優雅有氣質的印象。

②加入歐式禮服風的設計

服裝中到處加入中世紀歐式禮服風的設計，如強調腰部曲線的緊身胸衣、設計性高的裙子、荷葉邊與蕾絲裝飾等等，就能打造成正統哥德式經典的華麗服裝。

③使用傘類等小物配件

頭上戴著雞尾酒帽或花瓣造形等派對傾向的髮飾，手上拿著有蝴蝶結和蕾絲裝飾的傘等小物配件，就能營造出高貴大小姐的感覺。傘的種類不侷限於雨傘類，使用有透明感的全蕾絲陽傘，能顯現出高雅氣質。

哥德式禮服的畫法

①繪製人體和禮服的輪廓

畫出人體的輪廓和中心線，參考肩膀和腰部的位置，畫出上身的女性襯衣、腰部的緊身胸衣、下身裙子的大致廓型。

裙子的部分呈圓錐狀擴展開來，分成中央與兩側的布料。

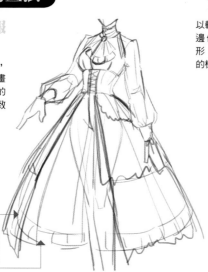

②繪製禮服的草圖

以輪廓為基本，一邊修整整體的廓形，一邊畫出禮服的概略設計。

襯衣的褶邊、袖口和腰際的蕾絲紋樣、裙子的花卉圖樣等等，一邊思考全身的裝飾物一邊加以繪製。

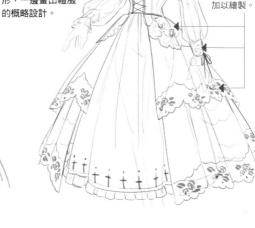

③在裙子加上圖樣

對裙子進行描線作業，仔細畫上圖樣。在內側的裙子使用織錦緞紋網點，營造出奢華氛圍。繪製外側的蕾絲圖樣時，先畫出一件花卉圖案，再進行複製。

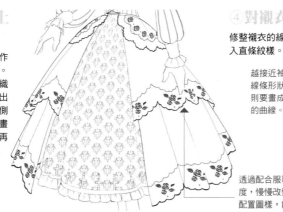

④對襯衣進行描線

修整襯衣的線稿，沿著身體的線加入直條紋樣。

越接近袖子和胴體的中心，線條形狀越筆直，越向外側則要畫成沿著身體凹凸起伏的曲線。

透過配合服裝的角度，慢慢改變方向配置圖樣，能讓整體帶有統一感。

※ 不將容易看成陰影的直條紋顯示出來。

⑤仔細繪製細部

為荷葉褶邊和蕾絲仔細畫上皺褶和陰影，以呈現出立體感、浮游感。

為手腕處的折袖和裙子腰際上的蕾絲，以手繪方式細畫上不規則的細線，就能顯現出質感。

⑥最後修飾完成

為細部畫上陰影，如網紗層疊的部分等，察看整體平衡，這樣就完成了。

在透明網紗部分畫上斜線，表現黑色系的色調。

緊身胸衣的畫法

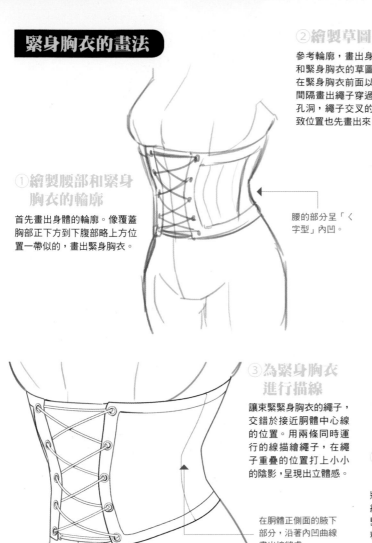

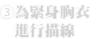

①繪製腰部和緊身胸衣的輪廓

首先畫出身體的輪廓。像覆蓋胸部正下方到下腹部略上方位置一帶似的,畫出緊身胸衣。

②繪製草圖

參考輪廓,畫出身體和緊身胸衣的草圖。在緊身胸衣前面以等間隔畫出繩子穿過的孔洞,繩子交叉的大致位置也先畫出來。

腰的部分呈「く字型」內凹。

③為緊身胸衣進行描線

讓束緊緊身胸衣的繩子,交錯於接近胴體中心線的位置。用兩條同時運行的線描繪繩子,在繩子重疊的位置打上小小的陰影,呈現出立體感。

在胴體正側面的腋下部分,沿著內凹曲線畫出接縫處。

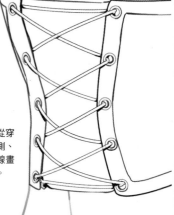

④用線仔細畫上陰影

將穿繩孔的內側與從穿繩孔出來的繩子下側、緊身胸衣邊緣等的線畫粗,呈現出立體感。

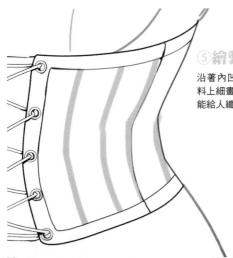

⑤繪製直條紋

沿著內凹的形狀,在緊身胸衣的布料上細畫上直條紋。藉由加入豎線,能給人纖細又立體的印象。

⑥最後修飾完成

在背側沿著邊緣的部分和內凹的中央,以斜線加入陰影,呈現出立體感就完成了。

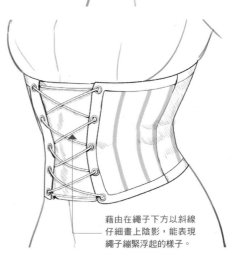

藉由在繩子下方以斜線仔細畫上陰影,能表現繩子繃緊浮起的樣子。

哥德風的單品

荷葉邊襯衣

以多層次領口裝飾、大量運用的蕾絲，打造成豪奢又散發古典氛圍的荷葉邊襯衣。像公主服一樣，呈喇叭狀展開擴大的袖口裝飾，是以宮廷袖（中世紀歐洲洋裝的飾袖）為原型。

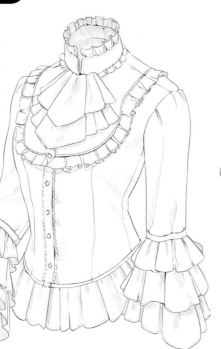

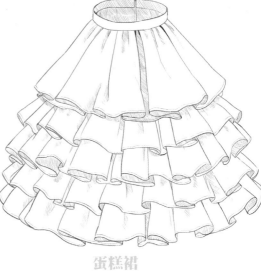

蛋糕裙

蛋糕裙（tiered skirt）中的 tiered 有多層的意思，以多層次的橫向細褶、荷葉邊相連起來的裙子。由層層的荷葉邊重疊構成彷彿中世紀禮服般有份量感的形狀。

不對稱裙

左右兩邊的形狀或設計有明顯不同、裙擺長度不與地面平行等左右不對稱的裙子。前衛的設計性，給人一種哥德式般的頹廢印象。

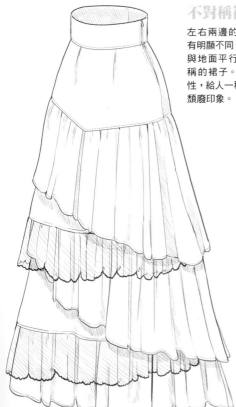

軍裝連衣裙

在前面的鈕扣、肩部、袖口等處加入軍裝風設計的連衣裙。結構簡單偏男性化，裙身膨起的廓形十分可愛，兼具可愛與帥氣風格。

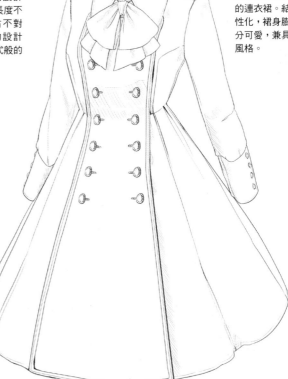

民族風

使用以中南美、東南亞、非洲等的民族服裝作為主題的單品,可以讓人感受到異國情調的風格。雖然廓形飄逸,裝飾性卻很強,獨特的圖樣和用色相當具有個性。

民族風長裙穿搭

以菱形等幾何學圖形規則排列的連衣長裙為主體,搭配綴上天然石和羽毛的髮帶及項鍊、流蘇短靴打造成的波西米亞風※穿搭。

※ 波西米亞:主要指在歐洲過著不停遷移、游牧生活的民族。

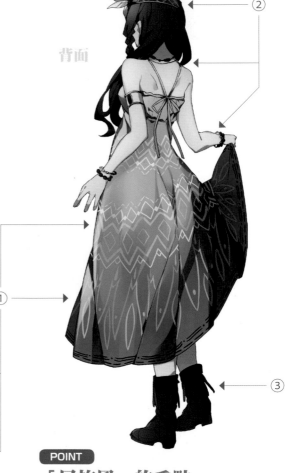

背面

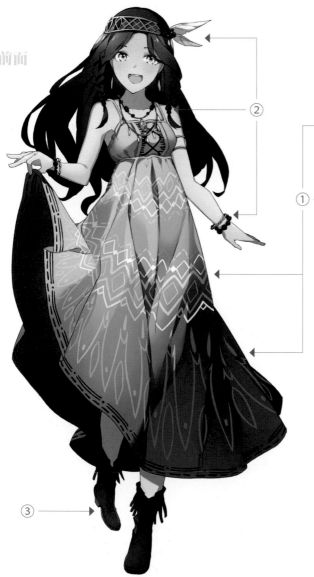

前面

POINT
「民族風」的重點

①民族風的圖樣與鮮艷配色
說到民族風單品最大特色,即運用大膽獨特的紋樣(佩斯利花紋以及部落圖案等)與華麗色彩等所帶來的超群效果。在以鮮艷色調為主的全身服裝上(如美麗的蔚藍色洋裝等)施以民族圖案,就能搖身變成充滿個性的打扮。

②搭配使用自然素材的小物
運用天然石、植物或羽毛等自然素材的項鍊,是構成獨特氛圍的重要要素。作為不見於其他派系的特色,多層次配戴以及在多處加入裝飾被視為基本要點。

③讓流蘇穿插其中
流蘇是垂墜皮繩的裝飾物。是在民族風中具代表性的裝飾。有時也會施於摩登風的外套當作亮點。運用在腳下等具動感的部分也很有效果。

民族風長裙的畫法

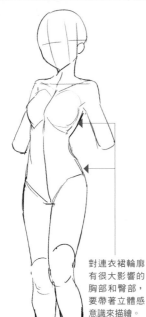

①繪製全身的輪廓

從臉到腳，畫出繪製連衣裙範圍的身體輪廓。在臉和身體的中心線、頭骨、胸部的形狀等，加上繪製服裝的基準線。

對連衣裙輪廓有很大影響的胸部和臀部，要帶著立體感意識來描繪。

②繪製連衣裙的草圖

畫出肩帶和胸部周圍的線，繪製呈細肩帶狀的上身部分以及胸部以下到腳邊呈圓錐狀的線，將裙子部分的草圖繪製出來。

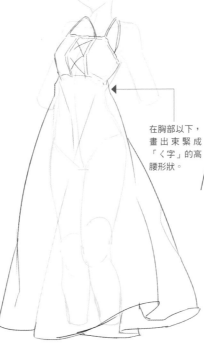

在胸部以下，畫出束緊成「く字」的高腰形狀。

在胸部下方和腰部以下，也要仔細畫上皺痕。

③對外輪廓進行描線作業

對步驟②的草圖進行描線作業。身體的輪廓只是參考，不受侷限地修整線條，重視連衣裙的輪廓看起來要細膩且乾淨。

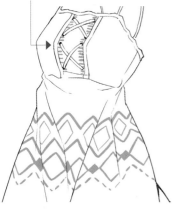

也在胸部繩狀裝飾位置做小小的顏色排列。

④繪製民族風圖案

從腰部的位置到裙子部分，畫出菱形圖形構成的幾何紋樣。配合服裝的皺痕形狀，以錯位的方式排置圖形。

⑤繪製裙子的圖案

從膝蓋的高度到下襬的範圍也要畫上圖案。裙襬一側的圖案要改變紋樣，將像是葉子拉長般的曲線混合圖形加以排列，來改變氛圍。

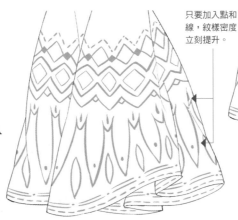

只要加入點和線，紋樣密度立刻提升。

⑥最後修飾完成

在胸部下方、裙子布料重疊的皺痕之間等處畫上陰影就完成了。不限於幾何紋樣，搭配各式各樣的民族風圖案，也能打造成民族風。

123

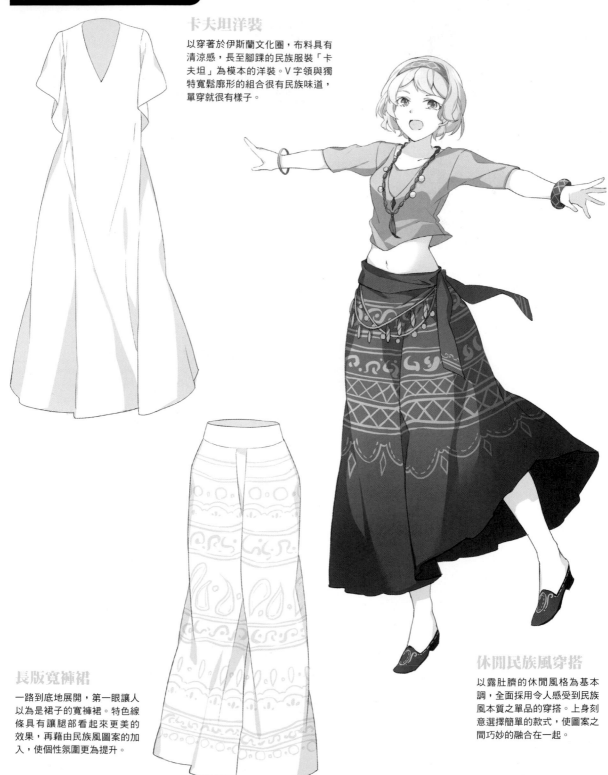

卡夫坦洋裝

以穿著於伊斯蘭文化圈，布料具有清涼感，長至腳踝的民族服裝「卡夫坦」為模本的洋裝。V字領與獨特寬鬆廓形的組合很有民族味道，單穿就很有樣子。

長版寬褲裙

一路到底地展開，第一眼讓人以為是裙子的寬褲裙。特色線條具有讓腿部看起來更美的效果，再藉由民族風圖案的加入，使個性氛圍更為提升。

休閒民族風穿搭

以露肚臍的休閒風格為基本調，全面採用令人感受到民族風本質之單品的穿搭。上身刻意選擇簡單的款式，使圖案之間巧妙的融合在一起。

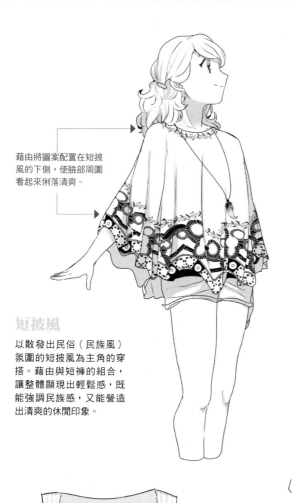

藉由將圖案配置在短披風的下側，使臉部周圍看起來俐落清爽。

短披風

以散發出民俗（民族風）氛圍的短披風為主角的穿搭。藉由與短褲的組合，讓整體顯現出輕鬆感，既能強調民族感，又能營造出清爽的休閒印象。

長袍連衣裙

長度到膝蓋左右，帶點寬鬆氛圍的特色上身。腰圍裝飾與施於下襬的民族圖案，能在簡單的表情產生出變化，是想要創造個性層次穿搭時的利器。

部落圖案背心

以玻里尼西亞國家部族間使用的幾何圖案為裝飾的背心。披一件在外面就很有效果的背心，當簡單穿搭想要有亮點時，是方便與其他風格做搭配的單品。

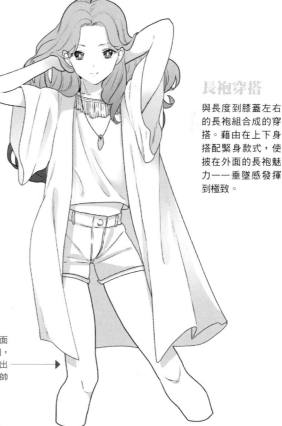

長袍穿搭

與長度到膝蓋左右的長袍組合成的穿搭。藉由在上下身搭配緊身款式，使披在外面的長袍魅力——垂墜感發揮到極致。

長版衣服能讓裡面的身形看起來纖細，讓腹部和腿部露出肌膚，就能增強酷帥有型的印象。

酷帥系的其他

酷帥系的化妝道具會挑選能反映出洗練俐落形象的黑色調設計。髮型則重視沉穩感與大人感，在動作上年齡層也要往上一點，打造成社會人的風格。

化妝道具

化妝包

黑色琅皮收納袋綴以金色金屬扣環的時尚款式。拉鍊頭是行星主題，在收納包側面也有以星星為主題的石頭閃爍光芒。

口紅

顏色高雅的基本款口紅。深紅色的性感胭脂紅，深具大人氛圍。把手部分在黑色表面上鍍上金粉的設計，讓人聯想到星空。

刷具

讓人聯想到羽扇，造型優雅的刷具。刷毛是白色的，給人清潔的印象。把手部分鍍上以夜空為概念的金粉設計，感覺很女性化。

粉底

配合整體印象顏色的粉底盒。粉底顏色偏暗，散發出成熟女性的穩重氛圍。

眼影

從眼線、深色、淡色、高光一應俱全的眼影組。從設計性高的長條型外觀，流露出女性精明幹練性格。

腮紅

一蓋上盒蓋就顯現出腮紅顏色，設計性高的腮紅。亮晶晶的金粉、以行星為概念的行星腮紅，充滿玩心。腮紅顏色是泛用性高的血紅色這點，也顯現出酷帥系的高度實用性。

髮型

瀏海上梳的長髮髮型

把瀏海立體地往上梳，使用慕斯固定，打造成的清爽髮型。雖然後面頭髮大膽地加上捲度，但清爽的額頭，能夠給人帶來清潔感，彰顯成熟的女性氣息。

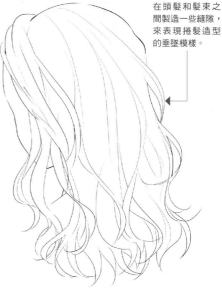

在頭髮和髮束之間製造一些縫隙，來表現捲髮造型的垂墜模樣。

盤髮髮型

將長髮盤於後腦處，把瀏海從側邊往後編髮，讓整體印象顯得清爽的盤髮造型。氣質與可愛感兼具，適合優雅風格、摩登系、酷帥系等各種髮型。

透過帶有份量感的後盤髮及側邊一小束長髮，來增添女人味的印象。

中鮑伯髮型

把長瀏海往側邊帶，露出額頭的大人感中長髮鮑伯頭。給人行動力強，做事幹練，散發大姊姊氣息的髮型。。

藉由在髮尾加上一些捲度帶出份量感，營造有躍動感又不失整齊的氛圍。

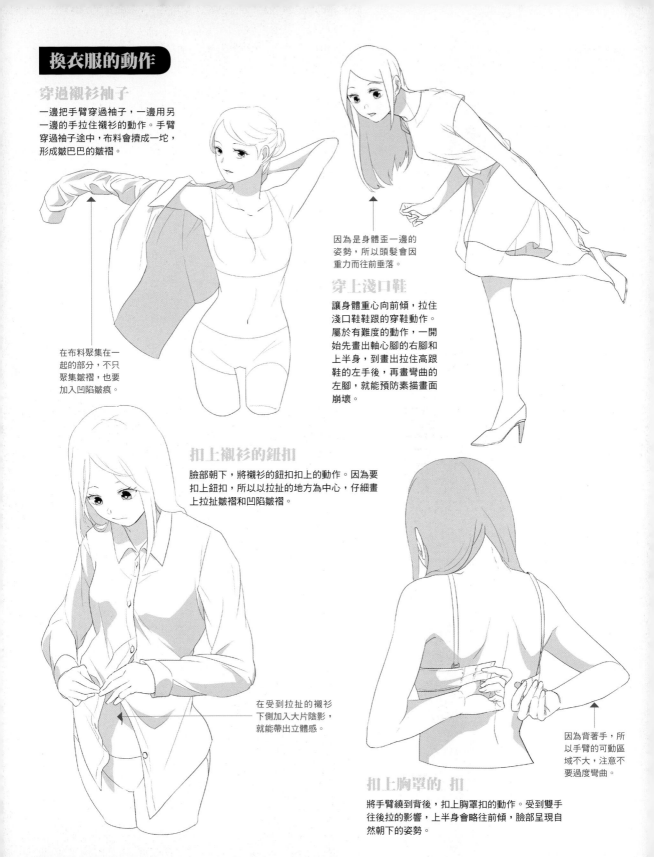

換衣服的動作

穿過襯衫袖子

一邊把手臂穿過袖子，一邊用另一邊的手拉住襯衫的動作。手臂穿過袖子途中，布料會擠成一坨，形成皺巴巴的皺褶。

在布料聚集在一起的部分，不只聚集皺褶，也要加入凹陷皺痕。

因為是身體歪一邊的姿勢，所以頭髮會因重力而往前垂落。

穿上淺口鞋

讓身體重心向前傾，拉住淺口鞋鞋跟的穿鞋動作。屬於有難度的動作，一開始先畫出軸心腳的右腳和上半身，到畫出拉住高跟鞋的左手後，再畫彎曲的左腳，就能預防素描畫面崩壞。

扣上襯衫的鈕扣

臉部朝下，將襯衫的鈕扣扣上的動作。因為要扣上鈕扣，所以以拉扯的地方為中心，仔細畫上拉扯皺褶和凹陷皺褶。

在受到拉扯的襯衫下側加入大片陰影，就能帶出立體感。

因為背著手，所以手臂的可動區域不大，注意不要過度彎曲。

扣上胸罩的 扣

將手臂繞到背後，扣上胸罩扣的動作。受到雙手往後拉的影響，上半身會略往前傾，臉部呈現自然朝下的姿勢。

第5章
家居服&外套

家居服

在外面用各種穿搭風格把自己打扮的美美的女孩子，會在家中換上舒適放鬆的家居服。不只是服裝，舉凡鞋履、綁髮等，即使是閒適風格也能穿出個性。

毛茸茸外套＋短褲

毛茸茸材質製的外套與短褲的套裝，是近年來極具人氣的家居服風格之一。粉色系的橫條紋很可愛，提升女孩兒氣質。

背面

前面

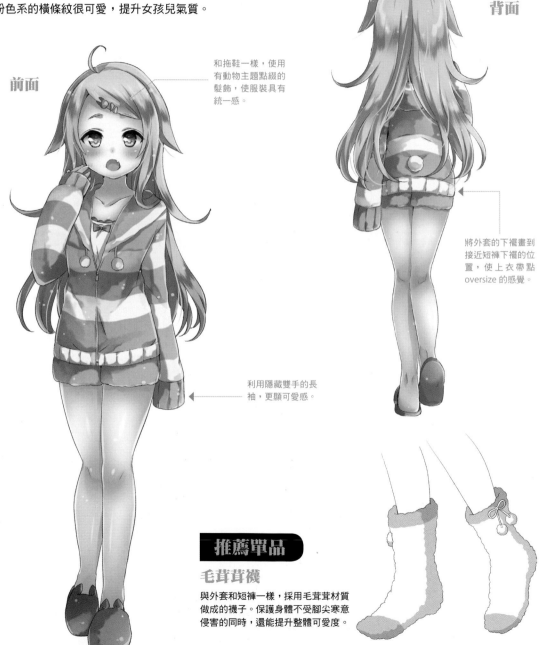

和拖鞋一樣，使用有動物主題點綴的髮飾，使服裝具有統一感。

將外套的下襬畫到接近短褲下襬的位置，使上衣帶點oversize的感覺。

利用隱藏雙手的長袖，更顯可愛感。

推薦單品

毛茸茸襪

與外套和短褲一樣，採用毛茸茸材質做成的襪子。保護身體不受腳尖寒意侵害的同時，還能提升整體可愛度。

一件式長睡衣

形狀像連衣裙的一件式家居服。穿起來顯得清新脫俗又古典，藉由一字領露出肌膚感，流露宛如北歐森林妖精般的氛圍。適合大小姐類型角色與溫婉賢淑角色的風格。

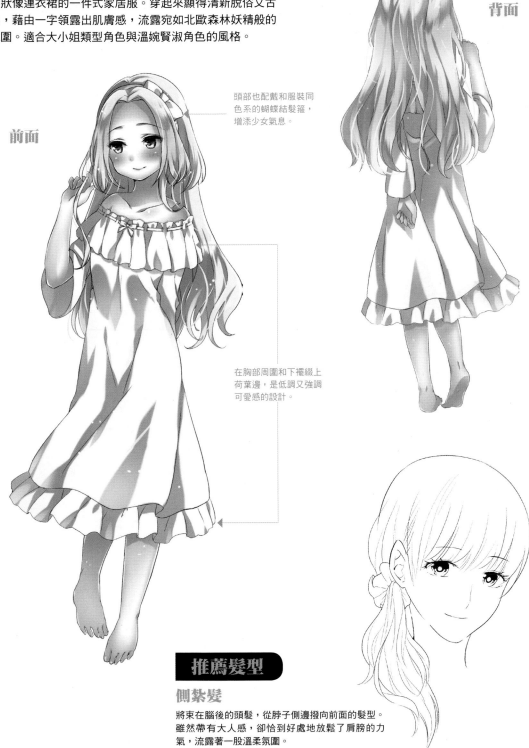

背面

前面

頭部也配戴和服裝同色系的蝴蝶結髮箍，增添少女氣息。

在胸部周圍和下襬綴上荷葉邊，是低調又強調可愛感的設計。

推薦髮型

側紮髮

將束在腦後的頭髮，從脖子側邊撥向前面的髮型。雖然帶有大人感，卻恰到好處地放鬆了肩膀的力氣，流露著一股溫柔氛圍。

睡衣

基本款睡衣，只要質感讓人感覺柔軟有彈性，即能提升氣質氛圍。除了粉紅色的配色外，圓領和白色滾邊（縫線的飾邊）也強調出女孩兒的可愛感。

背面

前面

由於材質柔軟，所以容易在腰部和膝蓋形成皺褶。

確實覆蓋到手腕和腳踝，沒有什麼裝飾的簡單形狀，給人自然穩重且清新脫俗的感覺。

推薦單品

蝴蝶結室內鞋

在覆蓋腳背的部分帶有蝴蝶結設計的拖鞋款式。有毛茸感的材質，更加深女孩子氣的印象。

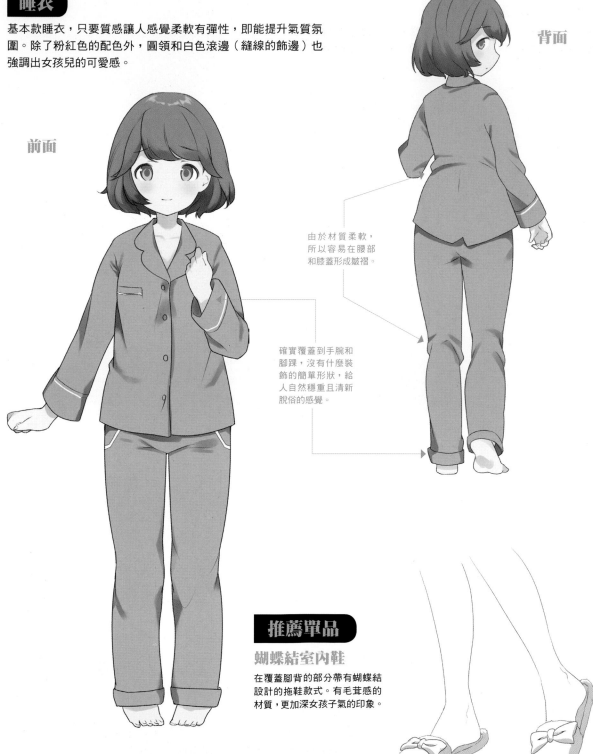

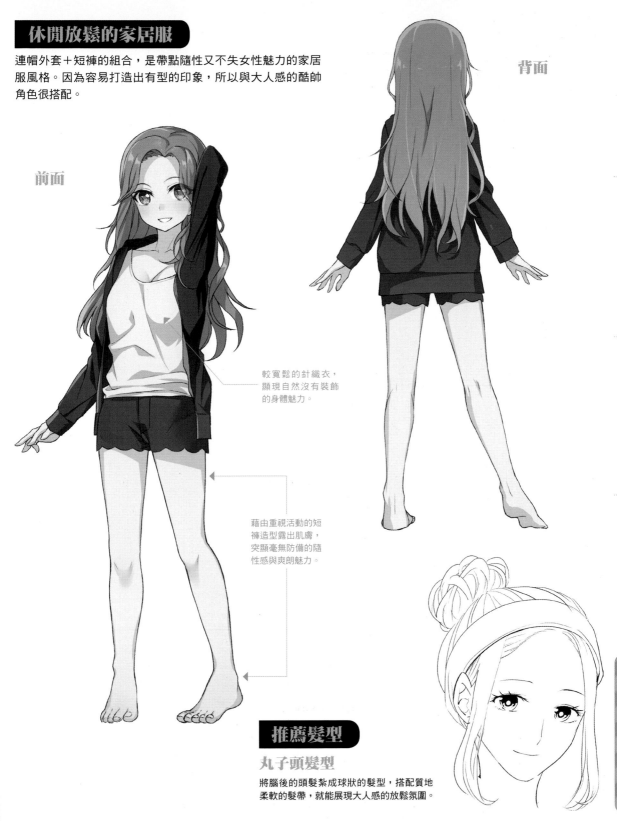

休閒放鬆的家居服

連帽外套＋短褲的組合，是帶點隨性又不失女性魅力的家居服風格。因為容易打造出有型的印象，所以與大人感的酷帥角色很搭配。

前面

背面

較寬鬆的針織衣，顯現自然沒有裝飾的身體魅力。

藉由重視活動的短褲造型露出肌膚，突顯毫無防備的隨性感與爽朗魅力。

推薦髮型

丸子頭髮型

將腦後的頭髮紮成球狀的髮型，搭配質地柔軟的髮帶，就能展現大人感的放鬆氛圍。

家居服的變化

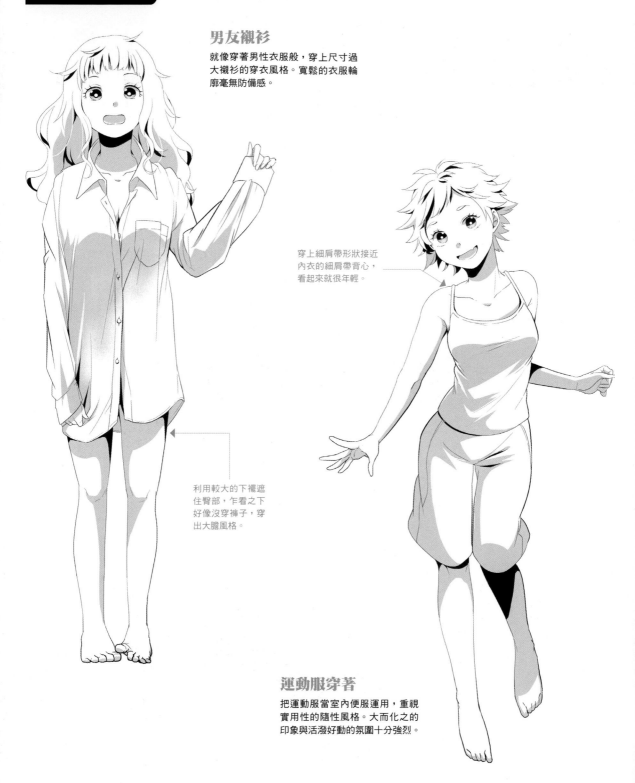

男友襯衫

就像穿著男性衣服般,穿上尺寸過大襯衫的穿衣風格。寬鬆的衣服輪廓毫無防備感。

穿上細肩帶形狀接近內衣的細肩帶背心,看起來就很年輕。

利用較大的下襬遮住臀部,乍看之下好像沒穿褲子,穿出大膽風格。

運動服穿著

把運動服當室內便服運用,重視實用性的隨性風格。大而化之的印象與活潑好動的氛圍十分強烈。

居家髮型

芭比娃娃馬尾辮

所謂芭比娃娃頭，是把瀏海往上梳，製造出膨起的感覺，把後面頭髮紮起來的髮型。把頭髮綁成馬尾風，就能增添可愛氣氛。

兩側留出一些髮絲，就會顯得女孩子氣。在馬尾的髮梢加上捲度，打造悠閒風造型。

鬆鬆丸子頭

把後面頭髮往上攏起，綁成較鬆散的丸子頭髮型。演出自然放鬆的風格。

留在兩側的頭髮份量多一點，也能展現女人味。

綁瀏海髮型

瀏海往上梳起後綁成髮束，接著往後撥的髮型。藉由露出額頭，打造成清爽的大人印象。

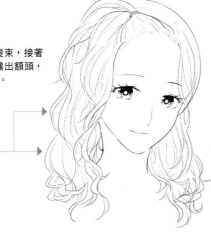

畫出造型過的頭髮呈現和緩的波浪捲度，層層疊疊的髮束創造出份量感。

室內鞋

暖腿套

包覆住膝蓋以下到腳踝範圍的防寒衣物。大多以毛茸茸質感居多，搭配短褲和半短褲等長度短的下身，打造出活潑又可愛的風格。

動物臉室內拖鞋

模擬兔子和熊貓等動物臉做成的拖鞋。布料柔軟溫暖，外觀也可愛，是兼具可愛感與實用性的單品。

動物腳的襪子

模擬動物的腳做成的襪子。大多以老虎般的肉食性動物或恐龍等為主題，腳尖附有爪子裝飾物。像暖腿套一樣具有防寒性，同時又能展現出可愛的感覺。

外套

描繪冬季服裝時不可欠缺的外套。在此介紹具代表性，泛用性高的6種類型。配合角色風格與搭配服裝，選出最適合的那一件吧。

外套的種類

雙排扣外套

主要用羊毛料製成，有雙排扣的外套。原本到膝蓋是標準長度，近年來，短版雙排扣外套具有一定的人氣。褲子適合搭配短版至膝蓋的長度，裙子則適合搭配短版長度。

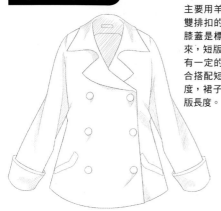

牛角扣大衣

主要用羊毛料製成，牛角扣加上特色兜帽的外套。依據牛角扣、穿牛角扣的釦繩、縫製方式的不同，而有許多種類，可以藉由組合搭配讓服裝表情產生變化。是與休閒系和淑女系都很好搭配的外套。

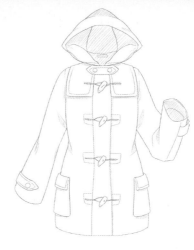

風衣

不分世代，具有一定人氣的風衣，繫好腰帶，能強調出女性線條。整體帶給人俐落氛圍，不過只要在腰帶的繫法上花點巧思，賦予不正規感，就能讓穿搭變得有趣。

長版羽絨外套

長度大約在膝蓋上的長版外套，一般的羽絨外套給人休閒的印象，加長的下襬，在腰間加入些許的縮腰設計，可以增添適合酷帥系服裝的奢華氛圍。

查斯特大衣

類似西裝外套的剪裁，長度大約在膝蓋以上的長外套。原本傾向於男性愛用的單品，適合用在想要打造出酷帥系風格的代表穿搭或男性氛圍時。

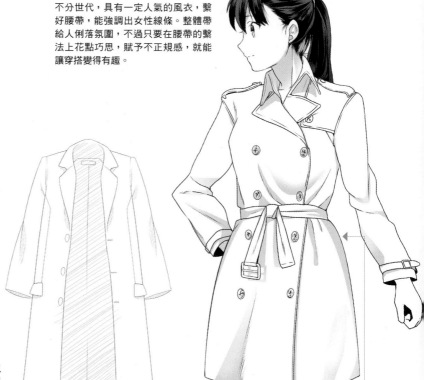

在腰上做出份量感，創造與束緊腰部之間的對比。

軍裝外套的畫法

① 繪製身體的輪廓

畫出身體的上半身到大腿的輪廓。事先將身體某些部位勾勒出來，如鎖骨、胸部、肚臍等，以作為後續繪製服裝的基準。

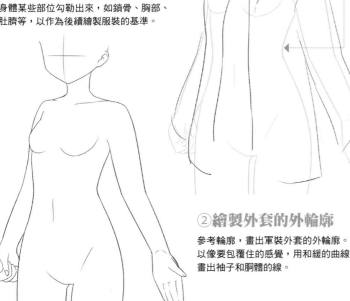

由於沒有收腰設計，所以外套與腰部之間有很大的空隙。

② 繪製外套的外輪廓

參考輪廓，畫出軍裝外套的外輪廓。以像要包覆住的感覺，用和緩的曲線畫出袖子和胴體的線。

③ 仔細繪製細部和皺褶

仔細描繪領子內側的接縫處、外套的前身衣片、領口和下襬上的穿繩、口袋、袖口等。

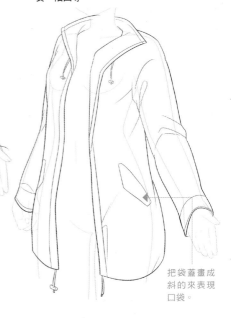

把袋蓋畫成斜的來表現口袋。

⑤ 最後修飾完成

消除重疊在鋪棉上的領線，在鋪棉和皺褶等細部加上陰影就完成了。由於衣身輪廓帶點直筒型，所以不在腰部加入陰影是重點所在。

領口閉合時，鋪棉會包覆住脖子，所以要把鋪棉畫到領口的邊角為止。

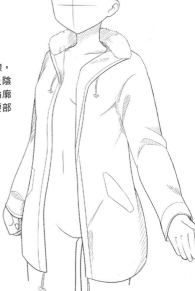

④ 繪製領子的鋪棉

沿著領子的形狀，畫出雲朵般波浪起伏的輪廓，並在輪廓上方畫出鋪棉末端略微上翹的線條。不只外側，也在領子內側仔細畫出鋪棉。

軍裝外套

原本是連帽軍裝外套，以「M51」的型號廣為人知。由於下襬等處加入了提升防寒性的穿繩設計，所以可以利用它在輪廓上加入一些變化。以休閒系為中心的穿搭利器。

洋服的圖案及紋樣

洋服的圖案及紋樣種類繁多,從規則線條構成到花卉動物毛皮不等。從五花八門的圖案及紋樣中,挑選出女性服裝中經常被拿來使用的。

洋服的圖案及紋樣

花呢格紋

源自於蘇格蘭的格子紋。除了格子襯衫和圍巾之外,也常用在學校制服的裙子和偶像服裝上。

Nova check

從風衣外套內襯誕生出來的格子紋。因為具有清純氣質的形象,所以也被用於裙子和圍巾等配件上。

小方格格紋

粗細相同的線交錯在白底上形成簡單又細緻的格子紋。用於想給人清爽又可愛的印象時很方便。

阿蓋爾菱格紋

2～3色的菱形圖案按規律排列,旁邊織上平行斜線的格紋。能營造一種英倫學院優等生的感覺。

犬牙紋

以獵犬牙齒為題材,由獨具特色的花紋排列而成的格紋。很適合傳統風和保守風等,極具 Chic 感又有大人感的風格。

葛倫格紋

將犬牙紋等四種格紋按規律排列,其間加入細線組成一大片的格紋。

直條紋

線紋的總稱,尤其指豎條紋。俐落又具清爽氛圍,由於視線會隨之上下移動,所以能營造出修長的錯覺。

細條紋

將像用針打入一樣的細點連成線構成的直條紋。男性化印象強烈,最適合酷帥的風格。

糖果條紋

由幾種粉色系的線排列而成的直條紋。使用猶如糖果般的鮮艷色彩,提升流行可愛印象。

橫條紋

橫向直線交互排列而成的圖案。休閒中帶點自然氣質，無論與何種風格都能有默契的搭配。

混色橫條紋

由多種顏色直線排列而成的橫條紋，復古又充滿大人感氛圍。粉色系的作為家居服花樣也很有人氣。

銅幣圓點

小圓點排列而成的圖案。圓點小的給人氣質可愛印象，圓點大的則流露出前衛氛圍。

花卉圖案（小）

花卉圖案中帶有小主題的圖案。可愛又有氣質，適合用在想要提升清純女孩印象時。

花卉圖案（大）

花卉圖案帶有大題材的圖案。適合用在想要提升復古洗練，具大人感的女性印象時。

植物圖

以葉子、果實、樹枝等植物全體作為題材的圖案。與花卉圖案比起來，適合用在想營造出大人感、復古氛圍和渡假感時。

大理石紋

像大理石紋一樣，有著獨特滲透感和色斑的圖案。因為華麗又有個性，適合渡假感強烈的穿搭等。

豹紋

黑色和茶色斑點在黃底上不規則排列而成的豹紋花樣。因為具有華麗氛圍，所以主要運用在辣妹風和名媛風上。

大麥町紋

黑色斑點在白底上不規則排列，模擬同名狗毛的圖案。和豹紋比起來感覺較為成熟，可以用接近斑點圖案的感覺來使用。

民族圖案

民族圖樣的總稱，主要指東南亞和非洲的圖案。因為具有異國風情，所以也經常作為個性泳衣的圖案使用。

佩斯里花紋

佩斯里紋樣誕生於印度，在英國得到發揚，以生命力為題材的紋樣。紋理獨特又高雅，也會大膽使用在連衣裙等物件上。

部落圖案

玻里尼西亞群島上的民族紋樣。在民族系的圖案中，Chic 印象特別強烈，被當成亮點運用在具簡潔感的穿搭上。

織錦緞

以極力節省縫隙的形式，鋪滿植物題材的中國風紋樣。在想要給人優雅印象時很方便的紋樣。

藤蔓花紋

將動植物或幾何等題材規律配置的阿拉伯風紋樣。除了衣服以外，也被廣泛運用在圍巾等小物上。

偽裝圖案

所謂的迷彩圖案。基本上採用大地色，也有利用粉紅色等顏色打造出流行印象的圖案。

花押字

結合兩個或以上字素排列而成的圖案。被用來當作高級品牌或運動隊伍的標誌。

幾何圖案

把多角形、直線、曲線規則排列構成的圖案。依據色調或圖案，從神秘到網路等，可廣泛地應用於各種領域中。

具象圖案

將特定題材作為素材排列而成的圖案。可以藉由創造出自己想像中的原創圖案，主張獨一無二的個性。

蕾絲紋樣

花卉

將兩個以上的花朵與周圍的葉子等元素構成一幅圖的紋樣。女性化，能運用在各種服裝上的萬用紋樣。

草、樹

以草和樹木為主要題材的紋樣。仿照葉片形狀或莖等，適合運用在自然系的連衣裙等柔軟服裝上。

玫瑰

以玫瑰花為題材做成的紋樣。適合運用在流露出大人氛圍的上身，如黑色蕾絲服裝等。

心型

將花和葉子等特定題材連繫在一起，仿照成心型的紋樣。適合想要強調女孩可愛感這類服裝傾向的紋樣。

蝴蝶

仿照蝴蝶的紋樣。多半與花草等其他紋樣搭配使用，強調華麗感。

幾何學紋樣

特定圖形規則排列而成的紋樣。適合主張不強烈，只想簡單地表現出透明感時。

Item Index

不對稱裙⋯⋯⋯⋯⋯⋯⋯⋯⋯⋯ 121
指針碗錶⋯⋯⋯⋯⋯⋯⋯⋯⋯⋯ 105
動物臉室內拖鞋⋯⋯⋯⋯⋯⋯ 135
綁帶裙⋯⋯⋯⋯⋯⋯⋯⋯⋯⋯⋯ 45
踝帶高跟涼鞋⋯⋯⋯⋯⋯⋯⋯ 67
踝襪⋯⋯⋯⋯⋯⋯⋯⋯⋯⋯⋯⋯ 45
楔型涼鞋⋯⋯⋯⋯⋯⋯⋯⋯⋯ 75
連身褲⋯⋯⋯⋯⋯⋯⋯⋯⋯⋯⋯ 79
一字領罩衫⋯⋯⋯⋯⋯⋯⋯⋯ 27
寬版褲裙⋯⋯⋯⋯⋯⋯⋯⋯⋯ 37
裁剪短褲⋯⋯⋯⋯⋯⋯⋯⋯⋯ 117
針織衣⋯⋯⋯⋯⋯⋯⋯⋯⋯⋯⋯ 71
卡夫坦洋裝⋯⋯⋯⋯⋯⋯⋯⋯ 124
卡普里褲⋯⋯⋯⋯⋯⋯⋯⋯⋯ 91
原色罩衫⋯⋯⋯⋯⋯⋯⋯⋯⋯ 37
帆布鞋⋯⋯⋯⋯⋯⋯⋯⋯⋯⋯⋯ 37
裙褲⋯⋯⋯⋯⋯⋯⋯⋯⋯⋯⋯⋯ 27
流蘇樂福鞋⋯⋯⋯⋯⋯⋯⋯⋯ 113
古典襯衣⋯⋯⋯⋯⋯⋯⋯⋯⋯ 49
手拿包⋯⋯⋯⋯⋯⋯⋯⋯⋯⋯⋯ 109
玻璃紗百褶裙⋯⋯⋯⋯⋯⋯⋯ 37
軍裝連衣裙⋯⋯⋯⋯⋯⋯⋯⋯ 121
電纜針織衫⋯⋯⋯⋯⋯⋯⋯⋯ 37
凱莉包⋯⋯⋯⋯⋯⋯⋯⋯⋯⋯⋯ 32
吊帶＋褲子⋯⋯⋯⋯⋯⋯⋯⋯ 113
長型單肩小包包⋯⋯⋯⋯⋯⋯ 45
雙肩背包⋯⋯⋯⋯⋯⋯⋯⋯⋯ 113
木屐涼鞋⋯⋯⋯⋯⋯⋯⋯⋯⋯ 41
吊袋褲（＋T恤）⋯⋯⋯⋯⋯ 63
透視網紗上衣⋯⋯⋯⋯⋯⋯⋯ 117
雪紡上衣⋯⋯⋯⋯⋯⋯⋯⋯⋯ 104
運動外套⋯⋯⋯⋯⋯⋯⋯⋯⋯ 87
女用襯衫⋯⋯⋯⋯⋯⋯⋯⋯⋯ 27
無袖連衣裙⋯⋯⋯⋯⋯⋯⋯⋯ 49
短款運動背心⋯⋯⋯⋯⋯⋯⋯ 87
短筒登山鞋⋯⋯⋯⋯⋯⋯⋯⋯ 91
短靴⋯⋯⋯⋯⋯⋯⋯⋯⋯⋯⋯⋯ 27
騎士靴⋯⋯⋯⋯⋯⋯⋯⋯⋯⋯⋯ 117
肩背包⋯⋯⋯⋯⋯⋯⋯⋯⋯⋯⋯ 75
一件式休閒運動上衣⋯⋯⋯⋯ 83
體育場夾克⋯⋯⋯⋯⋯⋯⋯⋯ 83
立領襯衣⋯⋯⋯⋯⋯⋯⋯⋯⋯ 100
女用長圍巾⋯⋯⋯⋯⋯⋯⋯⋯ 41
草帽⋯⋯⋯⋯⋯⋯⋯⋯⋯⋯⋯⋯ 79
懶人鞋⋯⋯⋯⋯⋯⋯⋯⋯⋯⋯⋯ 63
寬邊帽⋯⋯⋯⋯⋯⋯⋯⋯⋯⋯⋯ 91
成套搭配⋯⋯⋯⋯⋯⋯⋯⋯⋯ 74
格紋窄裙⋯⋯⋯⋯⋯⋯⋯⋯⋯ 113
長窄裙⋯⋯⋯⋯⋯⋯⋯⋯⋯⋯⋯ 104
雙排扣外套⋯⋯⋯⋯⋯⋯⋯⋯ 136
查斯特大衣⋯⋯⋯⋯⋯⋯⋯⋯ 136
長袍連衣裙⋯⋯⋯⋯⋯⋯⋯⋯ 125
蛋糕裙⋯⋯⋯⋯⋯⋯⋯⋯⋯⋯⋯ 121
具設計感的高跟鞋⋯⋯⋯⋯⋯ 109
丹寧外套⋯⋯⋯⋯⋯⋯⋯⋯⋯ 62
丹寧迷你裙⋯⋯⋯⋯⋯⋯⋯⋯ 71

動物腳的襪子⋯⋯⋯⋯⋯⋯⋯ 135
圓點圖案裙⋯⋯⋯⋯⋯⋯⋯⋯ 108
部落圖案背心⋯⋯⋯⋯⋯⋯⋯ 125
波浪橫紋針織衫⋯⋯⋯⋯⋯⋯ 108
針織開襟羊毛衫⋯⋯⋯⋯⋯⋯ 45
格子襯衫⋯⋯⋯⋯⋯⋯⋯⋯⋯ 117
無袖外套⋯⋯⋯⋯⋯⋯⋯⋯⋯ 74
無袖上衣⋯⋯⋯⋯⋯⋯⋯⋯⋯ 32
無袖蕾絲上衣⋯⋯⋯⋯⋯⋯⋯ 67
淺口高跟鞋⋯⋯⋯⋯⋯⋯⋯⋯ 31
漁夫帽⋯⋯⋯⋯⋯⋯⋯⋯⋯⋯⋯ 62
盒子包⋯⋯⋯⋯⋯⋯⋯⋯⋯⋯⋯ 32
籃子⋯⋯⋯⋯⋯⋯⋯⋯⋯⋯⋯⋯ 41
手提包⋯⋯⋯⋯⋯⋯⋯⋯⋯⋯⋯ 105
雙排扣外套⋯⋯⋯⋯⋯⋯⋯⋯ 136
粗跟樂福鞋⋯⋯⋯⋯⋯⋯⋯⋯ 113
淺口低跟鞋⋯⋯⋯⋯⋯⋯⋯⋯ 67
褲管塞進靴子的風格⋯⋯⋯⋯ 91
褲子收進靴筒⋯⋯⋯⋯⋯⋯⋯ 117
踝靴⋯⋯⋯⋯⋯⋯⋯⋯⋯⋯⋯⋯ 71
精靈風連衣裙⋯⋯⋯⋯⋯⋯⋯ 53
荷葉邊襯衣⋯⋯⋯⋯⋯⋯⋯⋯ 121
荷葉邊多層次上衣⋯⋯⋯⋯⋯ 79
圖案T恤⋯⋯⋯⋯⋯⋯⋯⋯⋯ 71
印圖休閒運動上衣⋯⋯⋯⋯⋯ 53
棒球帽⋯⋯⋯⋯⋯⋯⋯⋯⋯⋯⋯ 83
丹寧男友褲⋯⋯⋯⋯⋯⋯⋯⋯ 71
橫條針織衫⋯⋯⋯⋯⋯⋯⋯⋯ 63
流行夾克⋯⋯⋯⋯⋯⋯⋯⋯⋯ 53
毛球針織帽⋯⋯⋯⋯⋯⋯⋯⋯ 41
中長裙⋯⋯⋯⋯⋯⋯⋯⋯⋯⋯⋯ 27
軍裝T恤⋯⋯⋯⋯⋯⋯⋯⋯⋯ 83
毛茸茸襪⋯⋯⋯⋯⋯⋯⋯⋯⋯ 130
軍裝外套⋯⋯⋯⋯⋯⋯⋯⋯⋯ 137
條紋毛衣⋯⋯⋯⋯⋯⋯⋯⋯⋯ 113
荷葉滾邊袖罩衫⋯⋯⋯⋯⋯⋯ 32
跑步鞋⋯⋯⋯⋯⋯⋯⋯⋯⋯⋯⋯ 87
跑步短褲⋯⋯⋯⋯⋯⋯⋯⋯⋯ 87
蝴蝶結袖罩衫⋯⋯⋯⋯⋯⋯⋯ 67
附蝴蝶結罩衫⋯⋯⋯⋯⋯⋯⋯ 45
蝴蝶結室內鞋⋯⋯⋯⋯⋯⋯⋯ 132
蕾絲開襟羊毛衫⋯⋯⋯⋯⋯⋯ 41
蕾絲雕花上衣⋯⋯⋯⋯⋯⋯⋯ 79
暖腿套⋯⋯⋯⋯⋯⋯⋯⋯⋯⋯⋯ 135
淑女款太陽眼鏡⋯⋯⋯⋯⋯⋯ 75
踝襪＆淺口鞋⋯⋯⋯⋯⋯⋯⋯ 45
長版開襟羊毛衫⋯⋯⋯⋯⋯⋯ 79
長版寬褲裙⋯⋯⋯⋯⋯⋯⋯⋯ 124
長裙⋯⋯⋯⋯⋯⋯⋯⋯⋯⋯⋯⋯ 62
長版羽絨外套⋯⋯⋯⋯⋯⋯⋯ 136
長版針織開襟羊毛衫⋯⋯⋯⋯ 41
寬褲⋯⋯⋯⋯⋯⋯⋯⋯⋯⋯⋯⋯ 79
花卉圖案荷葉邊裙⋯⋯⋯⋯⋯ 31
花卉圖案連衣裙⋯⋯⋯⋯⋯⋯ 45
薄款連帽上衣⋯⋯⋯⋯⋯⋯⋯ 37

Illustrator Profile

はねこと
封面、P6、P42

http://tetrapot.weebly.com/
https://www.pixiv.net/member.php?id=2106422

R_りんご
P6、11〜12、16、22〜27

https://www.pixiv.net/member.php?id=1667545
http://r-ringo00001.tumblr.com

鴨見カモミ
P11、17、34、37〜38、41

http://www.pixiv.net/member.php?id=711569
http://www.camomicamomi.com/

cocon
P30、110

http://www.pixiv.net/member.php?id=9992
http://oftns.jp/

佐倉おりこ
P6、17、46〜53

https://www.pixiv.net/member.php?id=1616936
https://www.sakuraoriko.com/

SWAV
P9、11、13、81〜83、85〜87

https://www.pixiv.net/member.php?id=5130774
http://swav-taro.tumblr.com/

chimaki
（合同會社 Threepens）
P7、14、17〜19、27、31、33、55〜
56、58〜59、62〜63、67、74〜
75、78、88〜91、93〜94、98〜
101、105、111〜113、124〜125、
127〜128、130〜136、141

https://www.pixiv.net/member.php?id=56249

ちょこ庵
P7、9、13、16、60〜61、
104〜105、114〜117

https://www.pixiv.net/member.php?id=5955130

てるてる法師
P11〜12、18、35〜36、
39〜40、71

https://www.pixiv.net/member.php?id=3823720
http://teltelhousi.strikingly.com/

naoto
P11、13、64、66〜67

http://naoto5555.tumblr.com/
https://www.pixiv.net/member.php?id=246106

ねむりねむ
P43〜45、130〜131

http://remoon.strikingly.com/
https://www.pixiv.net/member.php?id=1114585

珀石碧
P7、68〜70、133

https://www.pixiv.net/member.php?id=15584364

はせがわ
P11、72〜73、132、136〜
137

https://www.pixiv.net/member.php?id=10185679

ひづきみや
P7、9、11、16、96〜97、
100、122〜125

https://www.pixiv.net/member.php?id=401332

星咲玲汰
P7、10、17、76、80、84

https://www.pixiv.net/member.php?id=5494559
https://hoshizaki-reita.jimdo.com/

popman3580
P16、102〜103、106〜107

https://www.pixiv.net/member.php?id=4403712

水溜鳥
P7、10〜12、14〜15、
19、28〜29、31〜32、
49、54、92、108〜109、
118〜121、126

https://www.pixiv.net/member.php?id=595405

みらくるる
P65、74〜75、77、79

https://www.pixiv.net/member.php?id=790821

TITLE

魅力穿搭！漫畫女生服裝技巧書

STAFF		ORIGINAL JAPANESE EDITION STAFF	
出版	瑞昇文化事業股份有限公司	裝丁・本文デザイン	松本優典、平山尚史（スタジオ・ハードデラックス）
作者	STUDIO HARD Deluxe	編集	石川悠太、茅根駿（スタジオ・ハードデラックス）
譯者	劉蕙瑜		坂あまね（サイバーダイン）

總編輯	郭湘齡
文字編輯	徐承義　蕭妤秦
美術編輯	許菩真
排版	曾兆珩
製版	明宏彩色照相製版有限公司
印刷	桂林彩色印刷股份有限公司
法律顧問	立勤國際法律事務所　黃沛聲律師

戶名	瑞昇文化事業股份有限公司
劃撥帳號	19598343
地址	新北市中和區景平路464巷2弄1-4號
電話	(02)2945-3191
傳真	(02)2945-3190
網址	www.rising-books.com.tw
Mail	deepblue@rising-books.com.tw

本版日期	2020年5月
定價	350元

國家圖書館出版品預行編目資料

魅力穿搭!漫畫女生服裝技巧書 /
STUDIO HARD Deluxe作；劉蕙瑜譯. --
初版. -- 新北市：瑞昇文化, 2019.12
144面；18.2 X 23.4公分
ISBN 978-986-401-384-5(平裝)

1.漫畫 2.繪畫技法

947.41　　　　　　　　　108018801

Digital Tool de Kaku! Miryoku wo Hikidasu Onnanoko no Fuku no Kakikata
Copyright © 2017 Studio Hard Deluxe
Chinese translation rights in complex characters arranged with Mynavi Publishing Corporation
through Japan UNI Agency, Inc., Tokyo and Keio Cultural Enterprise Co., Ltd.